변시지

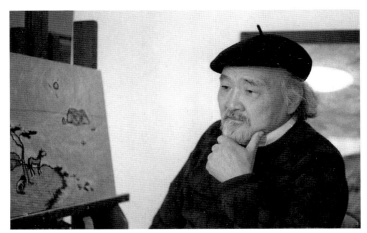

화실에서의 변시지. 2005년경.

변시지

폭풍의 화가

서종택

열화당

개정판 서문

이 책은 내가 팔십년대 이후의 변시지 선생의 전시회나 작업실을 기웃거리거나 제주의 여러 곳을 함께 다니며 채록한 대화록을 바탕으로 엮어낸 것이었다. 비정규 미술학도의 다소 외람된 장면이었지만, 이는 선생께 바치는 나의 작은 헌사요, 한편으로는 당시의 어설픈 서구 추수의 모더니즘이나 완고한 전통론에 함몰된 화단에 던지는 작은 질문이기도 했다.

2013년 유월, 선생께서 홀연 타계하셨다. 약관 이십삼 세 때 일본의 「광풍회전光風會展」에서 최고상을 받아 화단에 회자되고 전후의 혼란기에 귀국하여 마침내 제주에 정착하게 되기까지의 그의 삶의 궤적은 한 예술가의 구도자적 순례길이기도 했다. 현재 미국의 스미스소니언박물관에 그의 작품 두 점이 상설 전시되고 있으며, 선생이 남긴 오백여 점의 작품이 건립 논의 중인 기념관과 미술관에 소장될 것으로 알려져 있다.

서문을 다시 쓰며 그토록 자상하게 자신의 예술을 얘기해 주시던 생전의 선생의 모습을 떠올린다. 초간본 이후의 작가 연보나 관련 자료들은 새로 추가하거나 일부 도판을 교체하였다. 소루한 원고를 귀하게 다루어 준 열화당에 감사드린다.

2017년 봄
서종택

초판 서문

1980년대의 어느 해, 변시지 선생의 그림을 처음 대했을 때 전해 오던 감흥을 오래 기억하고 있다. 그의 그림은 다소 원초적이고 설화적이었다. 그것은 존재의 소슬함과 삶의 외경에 대한 깊은 통찰의 결과처럼 보였고, 그것을 드러내는 방법의 저돌성에 그 특징이 있어 보였다. 적어도 그의 그림이 나에게 전해 오는 메시지의 강렬함이란 다른 어떤 화가의 그림에서도 볼 수 없는 그런 어떤 것이었다.

그의 그림에는 우선 형언할 수 없는 슬픔과 외로움이 평화롭게 어우러져 있다. 비애와 고독이 '평화롭게' 어우러져 있다는 표현은 다소 무리가 있다. 그러나 화폭에 담긴 절제되고 생략된 구도—한 마리의 바닷새와 동화처럼 비뚜로 선 한낮의 태양과 낚싯대를 드리우고 서 있는 구부정한 한 사내, 쓰러져 가는 초가와 망연히 바다를 향하고 있는 조랑말과 돌담의 까마귀와 소나무 한 그루, 그리고 마침내 이 모든 것들을 휘몰아치는 바람의 소용돌이—그의 세계는 하늘과 대지의 뒤섞임 속에서 황토빛으로 열리며, 이들을 묘사하는 먹선의 고졸古拙함과 역동성이 함께 어우러진 세계였다. 이러한 구

도들이 연출하는 원초적인 적막감과 비애감은 인간존재의 근원적인 상황에 닿아 있었다. 우리의 가장 감미로운 노래들이 가장 슬픈 생각을 드러내고 있듯이, 그리고 가장 위대한 드라마가 비극의 가장 깊숙한 투쟁과 패배를 그리고 있듯이, 비애와 고독을 드러내는 그의 방식이 주는 미적 쾌감은 적막하고 평화로워 보였다. 여기에서 우리가 느끼게 되는 우주적 연민, 이 감정들은 아마 우리가 자연에서 품을 수 있는 감정 가운데 최고의 것이며, 인생과 예술미의 원형적 형상이기도 할 것이었다.

1987년 어느 가을날 오후, 인사동의 작은 찻집에서 만난 그는 육십대의 소년이었다. 노화가는 작은 키에 베레모를 단정히 쓰고 지팡이를 쥐고 있었는데, 얼굴은 맑았으며 목소리는 소년처럼 어눌했다. 오랜 일본 생활 때문인가 싶었지만 그는 아예 처음부터 세상살이에 대해 그렇게 어눌한 사람임이 분명해 보였다. 그의 걸음걸이가 한쪽으로 기울자 나는 그를 가볍게 부축했는데, 그때 그는 지팡이를 들어 눈앞의 술집을 가리키며 악동처럼 웃었다. 그리고 그날 나는 대취해 버렸다.

한 지역의 바람과 흙은 거기에서 나서 자란 예술가에게 어떤 형태로 모습을 드러내는 것일까. 스페인 카탈루냐 지방의 피카소와 미로, 지중해의 습기와 향일성 식물의 알베르 카뮈, 그리고 제주의 변시지에게 그 흙과 바람의 의미는 무엇일까. 그러나 변시지의 그림에 보이는 남국적 풍광의 제주도는 귀향인의 향토애鄕土愛도, 자연에 대한 서정주의抒情主義도 아닌 그 무엇이었다. 제주의 선과 빛

과 형태는 그에게 있어 하나의 방법이요 이념으로 승화되었다. 그는 그곳의 선과 색채와 형태에서 그의 삶의 근원적인 고독이나 설화의 줄거리를 찾으려 한 것 같았다. 태양, 바다, 바람, 갈매기, 폭풍, 까마귀, 조랑말은 그러므로 그에게 있어서는 하나의 풍물의 대상으로서보다는 존재의 탐구를 위한 모티프로 차용된 것이었다. 그가 단순한 로컬리즘이나 풍물시風物詩의 작가로 불리는 것은 그의 예술이 궁극적으로 원하는 바가 아닐 것이다. 존재의 근원적인 상황을 형상화하는 데 그러한 모티프들은 끊임없이 변형되고 삭제되고 추가된 것이다. 제주-오사카-도쿄-서울-제주로 이어지는 그의 예술의 구도적求道的 순례는 마침내 황토빛으로 승화되었으며 그것은 이제 그의 사상이 되었다.

나는 선생을 여러 번 만났다. 인사동의 찻집에서, 문득 찾아간 그의 서귀포 작업실에서. 그리하여 이 책을 쓰는 데는 '만용'이라고 부를 수밖에 없는 나의 무지함이 작용했다. 화가 지망생이었다가 문학 교수로 돌아선 나의 이력서에는 그림에 대한 아련한 상실감이 숨겨져 있다. 일상이 눅눅하고 마음이 허허로울 때면 문득문득 발길을 돌려 배회하곤 했던 인사동 거리, 전시실의 기다란 복도를 돌아 나오면 마침내 허전해져서 문득 판화 한 점을 사들고 황망히 돌아서곤 했던 과천미술관, 나는 그곳들에 걸려 있던, 내가 그리다 만 꿈의 원형들을 발견하고 몸서리를 치곤 했다. 좋아하는 것과 아는 것은 다르다. 더구나 어떤 작가에 대해 무엇인가를 말할 때는 그 방법과 수준이 문제된다. 선생의 그림은 그러나 나로 하여금 그것들

을 무시하도록 만들었다. 이 책이 그의 그림에 덧칠을 하게 될 것이 무엇보다 두렵다.

독자들의 이해를 돕기 위해 그의『예술과 풍토─선·색채·형태에 관한 작가 노트』(열화당, 1988)를 전재하였다. 그의 오랜 일본 생활로 인한 부적절한 한국어 표현들은 윤문을 가했다. 출간을 허락해 주신 열화당의 이기웅 사장님, 자료를 주시고 조언해 주신 원용덕·윤세영 선생님께도 감사드린다.

2000년 초봄
서종택

차례

조랑말 위의 소년

변시지邊時志는 1926년 5월 29일, 태양과 가까운 섬 제주의 서귀포시 서홍동에서 태어났다. 변태윤邊泰潤과 이사희李四姬의 5남 4녀 중 넷째 아들로, 부친은 전형적인 한량이었다. 한학에 조예가 깊었고 일본을 왕래하며 신학문을 익혔으며, 주로 책과 벗하며 살았다. 이해는 6·10만세운동이 일어났고, 극작가 김우진과 성악가 윤심덕이 현해탄에 투신했으며, 염상섭, 양주동이 프로문학에 대항하여 국민문학운동을 일으키던 때였다.

식민지 치하에서 모두가 어렵게 살던 시절이지만 선대에서 물려받은 농토와 재산으로 그의 가정은 유복한 생활을 이어갈 수 있었다. 바다는 늘 성성한 고기비늘로 번들거렸고, 파도 소리는 바다새의 날개를 타고 밀려들었다. 계절따라 변하는 아열대성 식물들의 은은한 색조 변화, 갯바위 위의 물안개와 그것을 몰고 다니는 바람은 음악과 같이 시간상으로 움직이며 그림과 같이 공간상으로 나타나곤 했다. 군무를 이루던 꽃들의 잔치가 끝나면 제주는 늘 신비스런 빛으로 일렁거렸다. 태양 빛에 반사된 바다, 현무암의 풍상이 빛

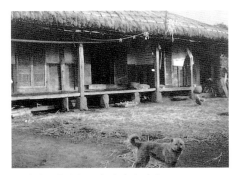
1. 서귀포시 서홍동의 변시지 생가.

어낸 검은 잔영들, 온갖 종류의 아열대 식물들의 어우러짐… 자연이 빚어낸 색채의 마술은 이 섬의 사계절에 고스란히 투영되어 나타났다.

서귀포 바다는 늘 청동의 비늘로 떠 있었다. 눈부신 태양과 비옥한 대지에 뿌리 내린 아열대 식물들의 싱싱한 풍광은 현란한 색조로 넘실댔다. 까마귀는 그의 어린 시절 추억의 하늘 한복판을 나는 새였고, 동심童心은 돌담길의 조랑말처럼 뛰놀았다. 그때나 지금이나 제주에서 까마귀는 길조吉鳥로 인식되어 왔다. 까마귀가 울면 손님이 온다 했고 차례를 지낸 후 고수레로 지붕에 음식을 뿌리면 까마귀가 새카맣게 날아들어 쪼아먹곤 했다. 소년은 안장 없는 조랑말을 탔다가 엉덩이 살이 벗겨지면 도둑고양이 털을 뭉텅 잘라 환부에 붙여 다니곤 했고, 돼지 통시에 몰래 들어가 새끼 돼지 목에 줄을 감아 끌고 다니다가 목이 졸려 죽게 하기도 했다.

서당을 갈 때면 개천을 건너야 했던 서홍동 골목길도 예전 그대로의 모습이다. 그 시절 돌담 지나 너른 밭에 일본 관리들이 반강제적으로 배당한 감귤나무 묘목을 심었다. 이것이 뿌리를 탄탄하게 내리면서 오뉴월이면 그윽한 감귤꽃 향내를 동네방네에 흩날리곤 했다. 그때의 묘목이 오늘날 서귀포를 살찌게 한 감귤농사의 시작

14

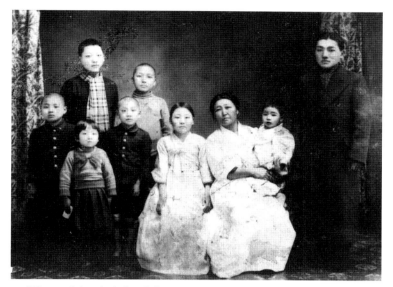

2. 일본으로 떠날 즈음의 가족사진.

앞줄 왼쪽부터 시지, 시희(時姬), 시관(時寬), 시해(時海), 어머니 이사희,
춘자(春子), 맏형 시범(時範). 뒷줄 왼쪽부터 시화(時化), 시학(時學).

이 되었다고 한다.

　유년시절에 가장 신났던 일은 서당에서의 한문 공부였다. 초보
수준이긴 했지만 그때 눈떴던 한학의 맛깔스런 세계가 후일 그의
작품의 바탕을 이룬 수묵화의 뿌리로 작용했는지도 모른다. 그러나
천자문을 떼고 붓에 힘이 붙을 즈음 서당 공부는 파장을 맞았다. 어
느 날 일본 순사가 번쩍이는 칼을 차고 동네에 나타난 것이다.

　"이제부터 서당에 나가는 사람은 모두 잡아간다. 조선 사람도 신

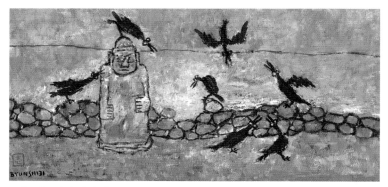

3. 〈돌하루방과 까마귀〉 1985. 캔버스에 유채. 21×43cm.

식을 공부해야 하니 소학교를 다니도록 하라."

순사의 이 한마디는 대단한 효력을 발휘했다. 때마침 그의 부친은 서당에 나가던 자식들을 서귀포 소학교로 옮겼다. 그도 형들을 따라 소학교에 갔는데, 나이가 어리다 하여 정식 학생으로 받아 주지 않았다. 형들이 교실에서 공부할 때면 그는 창문에 매달려 교실 안을 기웃거리곤 했다. 총각, 처녀, 코흘리개 아이 들이 함께 모여 앉았다. 이때는 이미 『동아일보』 등에서도 '브나로드' 운동이 시작되었고, 조선 각처에서 신문화운동이 전개되던 때였다.

학교가 파하면 바닷가로 나가 뛰놀았고, 인근의 정방폭포로 달려가 모험심을 키우기도 했다. 지금은 계단을 만들어 사람들이 무시로 드나드는 관광명소가 되었지만 그 시절엔 아슬아슬한 바위 틈새로 곡예하듯 내려가야 정방폭포와 만날 수 있었다. 가을이면 억새 잎 서걱이는 한라산 기슭까지 달려가 뒹굴었고, 겨울이면 초가지붕

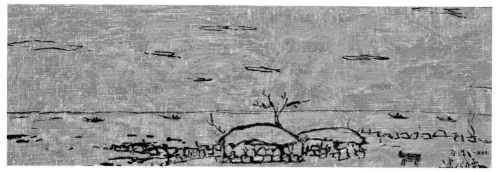

4. 〈해촌(海村)〉 1977. 캔버스에 유채. 24×66cm.
평면의 건삽한 장판지 색에 구름과 바다와 초가와 돌담이 원근 없이 동시적으로 처리되어 있다.
고졸(古拙)과 세한(歲寒)과 생략의 황토빛 사상이 형성되는 초기과정을 잘 보여준다.

을 할퀴고 지나가는 바람 소리가 무서워 두려움에 떨기도 했다. 그
의 유년시절은 이렇듯 제주의 원초적인 자연과 자유롭게 어울렸다.
갯바위나 바위섬 위를 나는 갈매기, 조랑말의 꼬리를 흔드는 마귀
의 입김 같았던 바람 소리, 휘어지는 소나무와 등 굽은 초가들, 그것
들은 모두 자연의 장엄함과 신비와 두려움의 원형적 이미지들이었
다.

서귀포 생활은 여섯 살 되던 해에 끝이 났다. 부친은 세상이 빠르
게 변하고 있음을 이미 간파하고 있었던 것이다.

"이 섬에서 무엇을 배우겠는가. 개화된 일본으로 가거라."

이때가 1931년, 현해탄을 건너갈 여객선은 몸집이 어마어마하게
커서 외항에 떠 있어야 했다. 승객들은 쪽배를 타고 나가 여객선 갑
판에 기어올랐다. 배에 오르다가 고무신이 벗겨지거나 짐 보따리를

물에 떨구는 일이 다반사였다. 십사대째 살아온 제주, 조랑말과 돌담의 까마귀떼와 넘실대는 바다를 뒤로 하고 그는 이렇게 떠난 것이다.

'제3파르테논' 시절

그의 가족은 조선 사람이 모여 살던 오사카에 정착했다. 부친은 여전히 한량 생활로 소일했고, 큰형이 고무공장을 차렸다. 오사카에서 돈이 조금 있는 조선인들은 고무공장을 운영했고, 노무자들도 대부분 조선인이었다. 고무신이나 장화, 자전거 튜브를 만드는 큰형의 고무공장이 잘 되면서 그의 집안은 경제적으로 불편함이 없는 생활을 할 수 있었다.

일본으로 건너간 이듬해(1932) 그는 오사카의 하나조노花園 고등소학교에 입학했다. 서당에서 배운 한학의 기본기 덕에 다재다능한 학생으로 통했고, 누구와 싸워도 지지 않을 만큼 체력에도 자신 있었다.

소학교 2학년 때 학교에서 씨름대회가 열렸다. 운동이라면 자신 있었고, 한 번 이길 때마다 일 전씩 준다는 말에 귀가 솔깃해 씨름대회에 나가려는데 부친이 말렸다.

"시군¹아, 너는 이겨도 조선인, 져도 조선인이다. 시합에는 나가지 않는 게 좋겠다."

그러나 부친도 그의 고집을 꺾지 못했다. 첫판에 2학년 대표로 나온 일본 아이를 보기 좋게 모래판에 눕혔다. 구경하던 일본 어른들이 소리쳤다.

"조선 아이에게 지면 안 돼!"

다시 3학년 아이를 내보냈다. 그도 또 당하지 못하고 나자빠지자, "4학년을 내보내서 저 아이를 꺾어 버려" 하는 웅성거림이 들려왔다. 4학년 상대는 그보다 덩치가 두 배쯤이나 되었고 힘이 장사였다. 한동안 오기로 버텼지만 당할 재간이 없었다. 결국 그가 먼저 모래판에 쑤셔 박히면서 오른쪽 다리가 접질렸다. 대퇴부 관절 부위에 극심한 통증을 느끼며 혼절하고 말았다. 눈을 떠 보니 병실이었다. 관절이 망가져 두 달가량 치료를 받았지만 의사는 회복 불가능 진단을 내렸다. 한순간의 오기가 평생 다리를 절게 만든 것이다.

다른 아이들처럼 뛰어놀지도 못하게 되자, 좋아하는 그림에 더욱 악착같이 매달렸다. 이 무렵부터 본격적인 미술 수련을 쌓기 시작했다. 3학년 때는 아동미술전에서 오사카 시장 상을 수상하면서 가족들도 그의 그림 실력을 인정하게 되었다.

소학교를 졸업하던 때 일본은 만주사변을 일으켜 전쟁 준비에 박차를 가하고 있었다. 학교에서도 교련이나 노력동원에 열심일 뿐 학과 공부는 뒷전이었다. 다리가 불편하여 학교 생활에 적응하기 힘들 것 같자 부친은 중학 과정을 YMCA의 통신강의로 마치게 했다.

오사카 미술학교(오사카 예술대학의 전신) 서양화과에 입학한

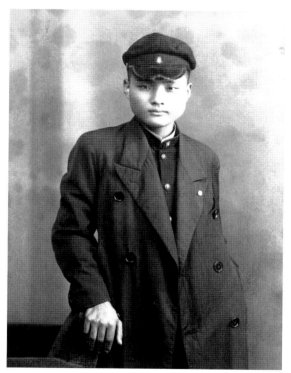

5. 오사카 미술학교 시절.

해가 1942년이었다. 태평양전쟁이 터지면서 또래의 친구들은 전선으로 끌려갔지만, 그는 다리 때문에 징집을 면제받았다. 이때 일본은 마닐라를 점령하고 싱가포르를 함락시켰으며, 독일군은 폴란드의 아우슈비츠 등에서 유태인을 대량 학살했다. 이때 고국에서는 물자난을 이유삼아 1940년 『동아일보』와 『조선일보』가 폐간당했고, 각 잡지들은 일본어 쓰기를 강요당했다. 친일문학자 최재서崔載瑞는 "광란노도의 시대에 있어서 항상 변함없이 진보의 편에 서는 것"을 목표삼아 『국민문학』을 창간한다. 지도적 문화이론을 수립하고 내선문화內鮮文化를 종합하며 국민문화를 꾀해야 한다고 주장한 것이다. 조선문인협회는 1942년 문단의 일본어화를 촉진하기 위한 결의대회를 연다.

일본의 학병·해군지원병을 제도화하는 이른바 결전 분위기에 편승하여 고국의 화단에서는 조선적인 것의 지향과 전시체제의 미술활동이 주조를 이루고 있었다. 조선스런 것의 지향은 서구 근대 미술주의 일변도에 맞서는 민족 고유 미술에 대한 탐구 및 전통의 계승과 혁신 분위기, 그리고 대동아 구상과 이어져 있는 복고주의 분위기와 뒤섞여 있었다. 이러한 지향은 창작에서만이 아니라 미학과 미술사학 분야에서도 힘있게 다뤄졌다. 이론가 윤희순尹喜淳과 고유섭高裕燮, 수묵채색화가들은 물론 재동경미술협회在東京美術協會 같은 새 세대 미술가들이 이를 이끌어 가고 있었다. 이때 후방 보급 기지였던 식민지 조선에서 전시체제 이데올로기의 선전을 위한 미술활동이 활발해진 것은 물론이다. 구본웅具本雄은 「조선화적 특이

성」에서 조선 화단의 미래는 신동아 건설과 이어져 있다고 썼고, 일본 문화의 후원을 얻어 비로소 현대적인 모든 것을 갖추어 오늘에 이르렀다고 했다. 그리하여 이제 "시대는 동아 신질서 건설의 사역_{使役}이 부_賦한지라 화가로서의 보국을 꾀함에 있어 신회화의 제작을 할 수 있을 것"[2]이라고 주장했다.

6. 도쿄의 파르테논 앞에서.

친일 · 신민화가 강요되던 전시체제하의 조선 화단은 이제 막 이인성李仁星 김환기金煥基 이쾌대李快大 이중섭李仲燮 박영선朴榮善 손응성孫應星 김인승金仁承 이봉상李鳳相 박득순朴得淳 등의 신진들이 의욕적인 작품활동을 시작한 시기였다.

고국에서의 이러한 미술사조의 격동과 전시체제하의 이데올로기적 억압과 혼란으로부터 한 걸음 비켜선 거리에서, 변시지는 서양화에 대한 자신의 꿈을 키우고 있었다. 그러나 그가 미술학교에 진학하려 하자 부친은 펄펄 뛰며 말렸다. 그림이란 천한 것들이 하는 것이라며 한사코 반대한 것이다. 부친의 반대가 거센 바람에 한동안 비밀리에 학교를 다녀야 했다. 그러나 큰형을 비롯한 다른 가족들이 그의 결심이 대단하다는 사실을 알고는 지원을 아끼지 않았다. 당시 오사카 미술학교에는 윤재우尹在玗 임호林湖 양인옥梁寅玉 백

7. 〈겨울나무〉 1947. 캔버스에 유채. 65.5×90.9cm.

광풍회 응모 전 스승인 데라우치 만지로에게 퇴짜를 맞고 여러 번
다시 그린 그림이다. 꿈속에서 등장한 괴물이 "네게 미(美)를 가르쳐 줄까?"라고
말하는 것에 소스라치게 놀라 깨어나 다시 그린 것이다.
"충분히 상을 줄 만한데, 본실력을 몰라 우선 입선 정도로 하자"고 합의했다는
심사 후문이 있었다.

영수白榮洙 송영옥宋英玉 등 한국인 동창들이 함께 수학했다. 그는 서양화를 전공했지만 동양화의 마력에 끌려 어깨 너머로 필법을 익히기도 했다. 이러한 관심이 후일 '제주화'의 동양적 정서에 영향을 미쳤다는 지적도 있다.

미술학교 2학년 때 부친이 작고하였고, 해방되던 해인 1945년에 미술학교를 졸업했다. 그해에 도쿄로 올라가서 아테네 프랑세즈 불어과에 입학하는 동시에 데라우치 만지로寺內萬治郎의 문하생으로 들어가면서 본격적인 작가수업을 시작하게 된다. 데라우치 만지로는 일본 화단의 대가이자 예술원 회원으로 인상파적 요소가 강한 사실주의를 추구하는 사람이었다. 그의 지도로 당시 일본 화단의 주류였던 인상파적 사실주의 분위기가 농후한 인물화와 풍경화 창작에 몰두했다.

그의 데뷔와 청년기의 활동은 일본의 관학계官學系 아카데미즘에 발판을 두고 있는 것으로, 이 시기의 많은 작품들은 인물화였다. 인물화는 일본에서 서양화의 발전이 활발해지기 시작한 메이지明治 말기부터 「문전文展」을 중심으로 한 아카데미즘 계열에서 가장 많이 다루었다. 변시지의 청년시기 작품들에 이 인물화가 많은 것도 일본 화단의 분위기와 밀접한 관계가 있었다.

당시 거주하던 동네는 도쿄 이케부쿠로의 릿쿄立敎 대학 근처에 밀집한 15-20평 정도의 허름한 아틀리에였다. 화가 지망생들은 대부분 이곳에 살며 작품에 몰두했는데, 그들은 이 동네를 그리스 신전 이름을 따서 '파르테논'이라 불렀다. 네거리를 중심으로 분포된

8. 광풍회 입선작 〈겨울나무〉 앞에서, 1947.

아틀리에 촌은 방향에 따라 제1, 제2, 제3, 제4파르테논이라는 이름을 얻었다.

그가 살던 곳은 제3파르테논이었고, 후에 조각으로 전환한 문신文信은 제1파르테논에 거주하고 있었다. 변시지는 문신으로부터 파르테논 거리의 벚나무 가지로 만든 멋진 마도로스 파이프를 선물받았는데, 문신은 이미 그때부터 조각에 대한 남다른 재능을 보여주고 있었다. 이곳에 터를 잡은 동료들은 패전 후의 데카당한 분위기와 극심한 사회적 혼란, 경제적 궁핍에 절망하여 술로 밤을 지새우는 경우가 허다했다.

그도 술을 좋아했지만 붓놀림을 게을리하지는 않았다. 패전 후의 일본은 경제가 극도로 피폐하여 대가급이 되어야 모델을 구할 정도였다. 그러나 그는 형들의 전폭적인 지원으로 하루에 여섯 시간씩 모델을 데려다가 작품에 몰입할 수 있었다.

데라우치 만지로의 문하생으로 들어가 두 해가 지난 1947년, 그는 자신의 미술인생에서 새로운 전환점을 맞게 된다. 일본 최고 권위의 광풍회光風會 제33회 공모전에 첫 출품한 〈겨울나무〉도판7 A, B 두 점이 입선한 것이다. 또한 같은 해 가을에 문부성이 주최한 「일전日展」에서 〈여인Femme〉도판9이 입선함으로써 그의 천부적 재능은 다시 부각되었다. 다음은 당시 「일전」 심사 때의 일화 한 토막이다.

9. 〈여인〉 1947. 캔버스에 유채. 110×83cm. 가누마(鹿沼) 미술관, 일본.

"이 그림이 어떤가?"

그의 스승 데라우치 만지로는 당시 심사위원이었던 예술원의 사이토 요리齋藤與里에게 〈여인〉을 가리키며 물었다.

그는 대답했다. "이 작품을 인정하면 대가들의 그림이 위험하다."

사이토의 이 대답은 당시의 일본 화단에 대한 매우 위험하고도 중대한 발언이었다. 변시지의 등장은 이렇듯 일본의 기성화단에 신선한 충격으로 받아들여졌으며, 본격적인 화업의 길로 들어서는 계기가 되었다.

'광풍회'의 회오리

1948년, 마침내 기적과 같은 일이 벌어졌다. 제34회 「광풍회전」에서 최연소의 나이로 최고상을 수상한 것이다. 수상작은 〈베레모의 여인〉도판10 〈만돌린을 가진 여자〉〈조춘早春〉〈가을 풍경〉 등 넉 점이었다.

광풍회[3]는 일본이 서양화를 도입한 이후 설립된 단체로서 공모전은 일본 최고의 권위를 자랑하고 있었다. 광풍회는 입선 너더댓 차례, 특선 두세 차례를 거쳐 산전수전 다 겪은 오십 줄에 들어야 회원 자격을 획득하는 것이 보통이었다. 스물셋의 새파란 조선 청년이 최고상을 차지한 것은 유사 이래 전무후무한 사건이었다. 이 기록은 광풍회 구십 년이 넘는 오늘까지 깨지지 않고 있다. 과거 한국 화가들이 일본 공모전에 출품했지만 광풍회에는 김인승과 김원金源이 입선, 이인성[4]이 특선을 한 정도였고, 이중섭이 「자유미협전」에 입선한 것이 고작이었다.

변시지의 최고상 수상은 일본의 NHK에서도 뉴스로 크게 다루었고, 파르테논의 술친구들은 "밤새워 마시며 놀던 사람이 어느 세

10. 〈베레모의 여인〉 1948. 캔버스에 유채. 110×83cm. 가누마 미술관, 일본.

11. 1949년 긴자의 시세이도 화랑에서 열린 제1회 개인전.

월에 대작을 그렸는가" 하고 놀라워했다. 그리고 그에 대한 대접이
엄청나게 달라졌다. 거리에서 마주친 사오십대의 선배 화가들도 베
레모를 벗고 정중히 인사했다. 그 당시 화가의 베레모란 왕 앞에서
도 벗지 않는다는 자존심의 상징이었다.

　모친 이사희 여사는 아들의 수상소식에 감격해서 장롱 깊이 넣어
두었던 한복을 꺼내 입고 아들의 아틀리에에 드나들었다. 일본 화
가들은 이 여사와 마주치면 '최고상을 받은 화가의 어머님'에 대한
존경심을 표했다. 민족과 나이를 초월한 수상자에 대한 경의였다.

　이때 변시지는 우시로 도키시宇城時志라는 이름을 사용했다. 우성
宇城이란 서귀포 고향에서 이웃 사람들이 그의 집을 부르던 택호宅號

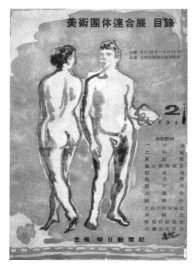

12. 마이니치 신문사 주최의 제2회
「미술단체 연합전」(1948)의 목록.
이 연합전에는 광풍회 등 열두 개
미술단체가 참가했다.

였다. 서귀포 서홍동 일대는 변씨 집성
촌이었는데, 그의 집이 크고 넓게 성을
쌓고 산다 하여 '우성'으로 통칭한 것이
다. 그러나 이것은 일제가 강요한 창씨
개명 때문이었으며, 이 때문에 후에 '우
성'은 그의 아호로 사용되었다.

그가 이러한 영예를 안고 대활약을 보
이던 때 그의 고향 제주에서는 4·3사건
이 터졌고, 그해 7월에 헌법을 공포한
'대한민국'은 초대 대통령에 이승만李承
晚, 부통령에 이시영李始榮이 선출된다.

광풍회 최고상을 수상한 이듬해(1949
년 4월 7일-11일)에는 화단의 권위자에
게만 대관을 허락한다는 도쿄 긴자銀座의
시세이도資生堂 화랑에서 그의 첫 개인전을 연다. 첫 개인전이 개막
되었을 때 스승 데라우치는 "절실, 중후한 우시로의 작업은 신선하
며 청정하다. 이 년 전부터 그는 회화의 대도大道를 탐구했으며, 그
의 예술은 실로 눈부신 진전을 보였다. 앞으로 화도畵道의 풍설風雪
에 견디는 혼신의 정진을 하는 그에게 늘 태양과 같은 성원을 희망
하는 바이다"라고 축하했다. 이해에 그는 광풍회 심사위원으로 선
정되어 또 한 번 센세이션을 일으켰다.

1950년 「일전」에 입선한 〈오후〉는 사색적인 분위기의 어느 공

장 일각을 소재로 한 조형성이 두드러진 작품이었다. 기본적으로 수평구도를 취하면서 건물, 담, 철로 등을 직선과 사선과 곡선의 질서로 강조하는 한편 여름날 오후의 정적감을 잘 드러냈다. 이러한 그의 풍경화의 특색은 마이니치每日 신문사 주최의 제3회 「미술단체 연합전」에 출품한 〈백색 가옥과 흑색 가옥〉도판14에도 잘 드러나 있다. 심정적이고 사색적인 분위기와 단순화된 색조가 이를 뒷받침해 주고 있다. 자연을 대응하기보다는 수용하고 인식하려는 동양적인 세계관의 일단이 이때부

13. 스승 데라우치 만지로 일본 예술원회원.

터 드러난 것이라 할 수 있다. 연합전의 개막식에 참석한 히로히토 천황이 그의 작품 설명을 들으면서 시종일관 "음, 그런가"라고 한마디하고는 사관생도처럼 절도 있는 옆 걸음으로 옮겨 가던 일을 그는 회고한다.

한편 도쿄 시절은 스승 데라우치 만지로와 광풍회원들의 영향을 받아 인상파적 요소가 가미된 사실주의 인물화가 주종을 이루었다. 그것은 고전적인 미의 규범을 실천하려는 아카데미즘의 시절이었다. 〈네모의 상像〉도판17 〈등잔과 여인〉도판23 〈K씨의 상像〉도판18 〈3인의 나부裸婦〉도판 21는 자신만만했던 도쿄 시절의 작품들이다.

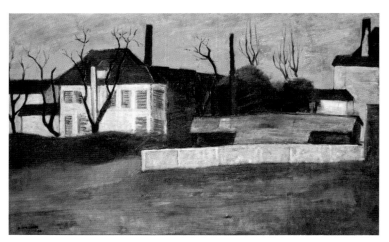

14. 〈백색 가옥과 흑색 가옥〉 1949. 캔버스에 유채. 80.3×116.7cm.
당시의 자연에 대한 심정적이고 사색적인 분위기와 단순화된 색조가 돋보이는
작품이다.

　1951년 7월 제2회 작품전이 다시 도쿄 시세이도 화랑에서 열렸
다. 당시의 평론가는 "우시로는 데라우치 만지로 문하에서 물상物像
에 진지하게 몰두하는 젊은이다. 자연은 정직하다. 우시로는 풍경
을 있는 그대로 정직하게 묘사하고, 거기에 〈신록新綠〉〈거리街〉〈봄
春〉〈무사시노武藏野〉 등등의 가작들이 있다"[5]고 평가했다. 1953년 3
월 제3회 개인전은 오사카 판큐阪急 백화점 화랑에서 열렸다. 이때
의 신문에는 다음과 같은 기사가 실렸다.

　"…스물세 살로 회원이 된 '광풍회'의 최연소 회원, 그의 제작의

경향은 두 가지로 나누어 볼 수
있다. 하나는 데라우치 만지로
씨의 나부裸婦를 연상케 하는 아
카데믹한 나부, 여기서 그는 기
술의 기초를 쌓아 올렸고, 또 하
나는 자기의 에스프리를 신장
하는 풍경, 정물 들이 있다. 동
시에 정확한 기술은 안심할 수
있다. 견고한 정리, 단순화는 소
박한 색조에 의존하면서 고독
한 심상을 정착하고 있는〈신주
쿠新宿의 거리〉〈흰색 집이 있는
풍경〉등이 호감이 간다."[6]

15. 1951년 시세이도 화랑에서 열린 제2회
개인전.(위)
16. 제2회 개인전 당시 파르테논 친구들과
함께.(아래)

　이 무렵 그가 발표한 작품들
은 대개 인물화로서, 대표작으
로는〈여인〉〈바이올린을 가진
남자〉도판20〈상想〉〈네모의 상〉〈등잔과 여인〉〈K씨의 상〉〈남자〉
등이 있으며, 대부분이 의자에 앉아 있는 좌상이지만 다양한 표현
방법과 기법 등으로 뛰어난 재능을 인정받았다. 이 시기 인물화의
"신비스러운 듯한 인체의 볼륨과 절제된 색채가 만든 단순화된 조
형성"[7]은 이들 작품이 지니고 있는 "따스한 톤과 소박한 구도적 짜

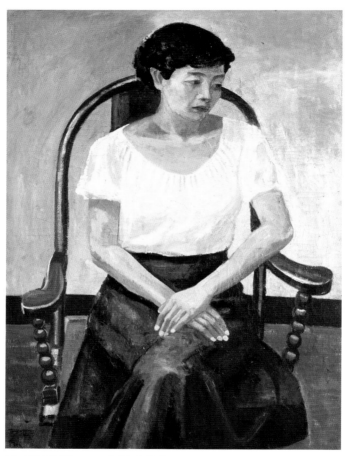

17. 〈네모의 상〉 1951. 캔버스에 유채. 110×83cm.

당시 일본의 화단은 인물화가 주종을 이루었는데, 상반신 중심의
다양한 표정과 손의 동작, 상체의 동감의 묘출이 중요하게 취급되곤 했다.
변시지의 인물에서도 양손을 무릎에 포개었을 경우의 다소곳한 표정과
정감적 분위기를 놓치지 않았다.

임새의 굵고 직정적直情的인 터치로 접근해 들어가는 포용적인 대상의 해석"[8]에서 비롯되는 것으로 보인다. 대상 인물의 해부학적인 파악보다는 공간 속에 놓인 인물의 분위기를 담아내는 데 주안점을 두고 시각적 여유를 만들어내어 보는 이로 하여금 긴장보다는 편안한 마음을 갖게 만들어 준다. 특히 약간 바랜 듯한 색조와 물고기의 비늘처럼 일어나는 터치의 상쾌한 점착도가 대상을 감싸듯 포착해 들어가는 특유한 묘법과 잘 어울린다. 1951년의 〈3인의 나부〉는 이 시기의 그의

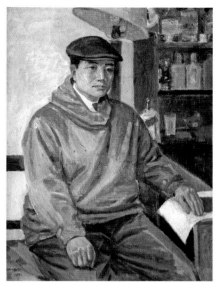

18. 〈K씨의 상〉 1952. 캔버스에 유채. 110×83cm.

대표작으로 평가되는데, 사실적인 형태이면서도 적갈색조의 통일적 분위기와 변화 속에서 세 여인의 서로 다른 자세와 표정이 부드러운 곡선과 특이한 구도로 전개되어 있다. "화면 성과가 두드러지고 조형적 묘미가 특출하게 구현된 작품"[9]이다. 어쨌든 일본에서의 초기 작품들은 주로 인물을 소재로 구도와 색채, 붓놀림의 회화성과 표현력을 통해 감성을 두드러지게 내보인 특색을 가지고 있다고 하겠다.

그러나 승승장구하던 도쿄 생활의 한구석에는 공허함이랄까, 채

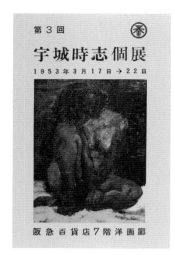

위지지 않는 허전함이 독버섯처럼 자라고 있었다. 평론가들은 "우시로의 작품엔 일본인의 기질과는 다른 무엇인가가 꿈틀거리고 있다"고 했다. 그는 전혀 인식하지 못했지만 비평가들은 일본인의 심성으로는 표현할 수 없는 원초적인 기질이 자리잡고 있음을 지적한 것이다.

화가에게 있어 민족적 기질은 숨길 수 없는 것인가. 프랑스에 귀화한 피카소가 프랑스인이 흉내낼 수 없는 스페인의 민족적 열정을 캔버스에 담아냈듯, 일본의 문화에 젖고 일본 음식을 먹던 그에게도 결국 한국인의 기질은 무의식적으로 캔버스에 묻어 났던 것이다. 한국의 토착정서나 예술관은 서양의 그것과는 큰 차이를 보인다. 한국이 자연순응의 기조 위에 대상에의 몰입의 경지를 추구하는 반면, 서양은 자연을 인간에 예속시키고, 그것을 예술로 표현하려 한다. 같은 동양권이면서도 일본의 자연관은 확연히 달랐다. 화산활동과 지진이 많아 자연에 대한 외경심보다는 두려움과 불안감이 자리잡은 탓이다. 작품에도 한국은 웅혼하고 수려하며 신비한 존재로서의 자연관이 표출되는 데 비해 일본은 스케일이 작고 아기자기한 미적 감각이 주조를 이룬다. 일본에는 인물화 계통의 '우키요에浮世繪'를 주축으로 하는 독특한 일본화 양식이 형성되었다. 균형과 조화를 생명

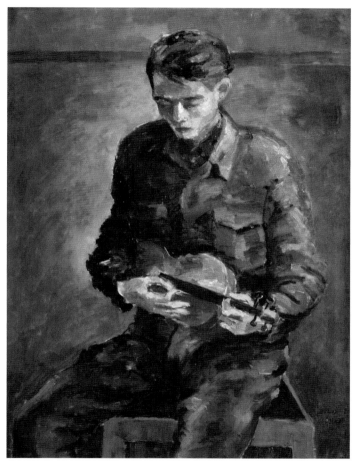

20. 〈바이올린을 가진 남자〉 1948. 캔버스에 유채. 110×83cm.

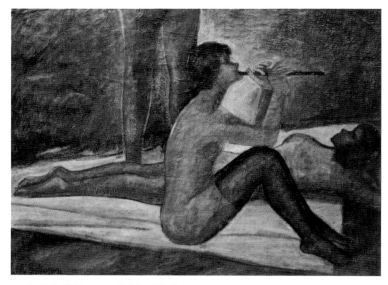

21. 〈3인의 나부〉 1951. 캔버스에 유채. 83×110cm.

사실적이면서도 통일적인 적갈색조의 분위기와 변화 속에
세 여인의 서로 다른 자세와 표정이 부드러운 곡선과
특이한 구도로 형상화되어 있다.

으로 하는 그들의 심미안으로 볼 때 그의 작품에 표출된 담대하고
대륙적인 틀은 넘볼 수 없는 벽이었는지도 모른다.

　이 시기 변시지의 초조함은 일종의 미적인 소외와 그 극복의 문
제로 집약해 볼 수 있다. 그의 소외란 자신이 미적 본령으로부터, 또
는 일본으로부터 이간되어 있다는 상태에서 비롯한다. 한국인으로
서의 자신과 화가로서의 자신이 분리되어 있다는 자의식에 빠지게
된 것이다. 미적이자 사회적인 자기 존재의 근거를 자문하게 되는

이 시기야말로 변시지에게 있어서 최초의 자기 변신을 위한 순간이었다. 따라서 그의 예술적 공허감이란, 심리적이기보다 자아를 역사에 대입시키려는 이행단계에서 오는 공허감이었다. 광풍회의 영광도 파르테논에서의 열정도 더 이상 예

22. 도쿄의 화실에서, 1953.

술창조의 원동력이 아니라는 생각이었다. 진정한 예술가란 자신의 발을 어딘가에 굳게 딛고 있으며, 고통을 겪거나 느낌으로써 비로소 '열정적'인 존재가 될 수 있음을 자각하는 것이었다. 일본에서의 이러한 회의와 갈등은 결국 자신의 목적—일본 것도 아니고 남의 것도 아닌, 한국의 것이면서 또한 자신의 것인 세계에 도달하려는 문제로 옮겨질 수밖에 없는 것이었다.

변시지는 이때부터 민족성이나 민족의식을 자각했으며, 조국의 풍속이나 문화에 젖으면 새로운 화풍이 생기지 않겠는가 하는 강박관념에 시달려야 했다. 전후 사회가 그런 대로 안정이 되어 가면서 귀국은 현실의 문제로 다가왔다. 마침 서울대 윤일선尹日善 총장과 장발張勃 미대 학장이 "조국의 미술발전을 위해 서울대 강의를 맡아달라"며 귀국을 종용한 것이다.

가족들은 반대했지만 새로운 예술세계에 대한 모험심을 막을 수는 없었다. 서울행 노스웨스트 비행기에 오른 것이 1957년 11월 15

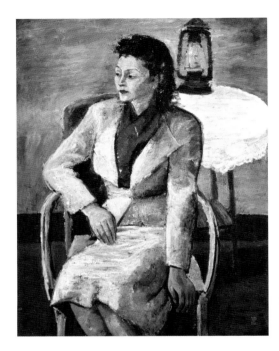

23. 〈등잔과 여인〉
1952. 캔버스에 유채.
110×83cm.

일, 그는 조국에서 새로운 예술세계를 모색하겠다는 각오로 일본
생활을 청산하고 영구 귀국한다. 귀국에 앞서 그의 스승 데라우치
만지로는 제자 변시지에게 그의 예술에의 애정과 찬사, 석별의 정
과 격려를 담은 글을 썼다.

　"변시지는 '광풍회'의 우수한 작가로서 「일전」의 상련常連 작가이
다. 광풍회는 사십수 년의 빛나는 역사를 가진 일본 화단 최고의 화

회이며, 많은 유명작가를 배출한 「일전」은 문부성 주최의 「제전帝展」「문전文展」의 후신이고 일본 화단의 주력이라 할 전람회이다. 변시지는 광풍회에서 한국인으로 최초의 입선자이며 최고상 수상자이며 회원으로 추천된 유일한 한국인이다. 항상 「일전」에 입선한 출품작은 많은 사람들의 시선을 끈 바가 있다. 그의 예술은 소박 청순한 그 열정이 내면적으로 발효하면서 티없는 독자적 경지를 만들어냈다. 이번에 그가 삼십여 년 살아왔던 일본을 떠나 조국인 한국에 돌아간다는 말을 듣고, 그의 금의환향을 더욱 기쁘게 생각하는 동시에 작으나마 나의 애정을 보내는 바이다. 바라는 것이 있다면 그가 한국에 돌아가서도 일본에 있을 때와 같이 진지한 연구 시대를 생각하며 항상 원대심연遠大深淵한 예술세계를 잊지 말고 더욱 정진해서 대성할 것을 기대하며 그 성공을 마음으로 기도한다.

1957년 가을, 일본 예술원 회원 · 광풍회 이사 데라우치 만지로"

한국미의 원형을 찾아

정치적·사회적으로 어수선한 시국이었지만, 그의 귀국은, 조국이란 떠나온 곳만이 아니라 돌아가는 곳임을 새삼 느끼게 했다. 모든 인간이 귀향적 존재이며 본질적으로 순례자이듯, 일본에서부터의 그의 나그네 발걸음은 마침내 서울에서 여정을 푸는 듯했다. 그의 귀국은 자기 동질성을 찾으며 거기에서 예술적 의미를 발견하고 자기 존재를 확인하려는 자기화의 계기였다. 예술가에게 있어서의 이른바 '속지의식屬地意識'은 심리적으로 사회적으로 매우 중요한 예술 충동의 동인이 될 수 있었을 것이다. 속지의식이란 자기 동일성, 확실성, 그리고 창작욕구를 성취시켜 주는 공간을 예약하게 되는 것이다.

한국은 이즈음 유행가 「가거라 삼팔선」 「귀국선」 등이 유행하고, 극단 조선의 창립 공연이 벌어지고, 교향악단이 생기고, 덕수궁에서 해방기념 미술전이 열리고, 이화대학(1945)과 서울대학(1946), 홍익대학(1948)이 연달아 미술과를 창설한 직후였다. 이미 1945년에는 고희동高義東을 회장으로 하는 '조선미술협회'가 창립되었다.

해방의 새 기운을 맞아 각 분야에서 활발한 문화재건 운동이 전개되고 있었다.

변시지의 서울시대는 그러나 육이오의 폐허에서부터 시작되었다. 1958년 5월 그는 네번째 전시회를 화신화랑에서 열었다. 해외 유학파인 자신의 귀국 신고전인 셈이었다. 시인 조병화趙炳華는 전시회를 보고 다음과 같이 말했다.

"소박하면서도 단조로운 통일 가운데 고요히 가라앉은 윤택한 시심과, 탁하지 않은 맑은 빛과 색이 라후한 화면의 굴곡을 타고 흐르는 뉘앙스의 폭은 먼 거리를 타고 비쳐 오르는 아름다움을 우리들 앞에 보여주고 있다. 그것은 어디까지나 착한 화심에 젖은 순수한 아름다움의 여행을 의미하는 것이요, 조잡한 지식과 이론을 캐내고 있는 것은 아니다. …또한 작품 〈네모의 상〉을 비롯한 여인을 중심으로 한 인물화들에서 보여주는 화면 깊이 '비쳐 오르는 아름다움', 이러한 것이 야욕 없는 순수한 질서를 가지고 우리들의 먼지 묻은 미의식을 자극해 주고 있다."[10]

그러나 귀국전의 감회도 잠시, 그의 서울 생활은 고통과 고독으로 이어졌다. 전후의 척박한 문화적 환경, 자유당 말기의 황폐한 분위기 속에서 창작을 방해받기 일쑤였다. 그는 초청받은 서울대를 뛰쳐나와 야인의 길을 택했다. 지연과 학연, 인맥으로 얽히고설킨 중앙 화단의 반목과 질시는 일종의 정신적 고문이었고, 그는 결국

24. 서라벌예대 미술과 교수시절
캠퍼스에서, 1960.

일 년을 넘기지 못하고 서울대를 떠난 것이다. 심지어는 일본 생활을 문득 청산하고 돌아온 그에게 수상쩍은 눈길을 보내는 기관원에게 시달리기도 했다. 야심에 찬 귀국이었지만 조국의 화단은 너무나 벽이 높았으며, 그와 같은 해외파 영입인사를 포용할 여유도 보여주지 못했다. 이때의 한국의 화단 분위기는 다음의 인용에서도 잘 알 수 있다.

"「국전」은 1956년 분규를 치르는 동안 보수세력의 아성으로서 더욱 경화된 아카데미즘으로 내닫는 추세를 보였다. 「국전」이 아카데믹한 보수 일변도로 치우치는 요인은 이른바 원로급이 작품심사를 독점함으로써 새 시대의 미의식을 수용할 여지가 없었다는 데서도 찾을 수 있다. 1950년대 후반으로 접어들면서 진취적 미술의 급격한 등장에 의한 미술계의 구조적 변혁이 절실히 요청되고 있었음에도 「국전」을 중심으로 한 원로 중진 작가들은 여전히 전 시대적인 미의식을 고집하는 한편 권위주의를 더욱 신장시켜 갔다. 「국전」은 구조적으로 더욱 경직화로 내닫게 되고 이에 대한 신진세대의 불신이 신구의 갈등으로 심화되는 양상을 드러내게 되었다. 그나마

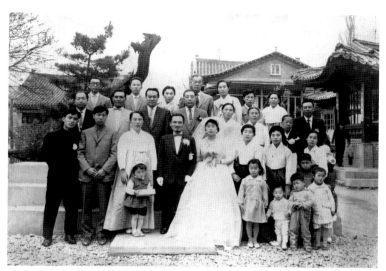

25. 결혼식 사진, 1960.

1950년대 초기의 「국전」은 다소 신선한 인상을 주었으나, 「국전」 분규를 고비로 안이한 미의식이 지배하면서 고질적인 헤게모니 쟁투의 마당으로 전락해 가고 말았다."[11]

서른한 살 때 귀국한 일본 화단의 중진 작가 변시지는 좌절과 울분의 허망함을 안고 마포고 미술교사, 중앙대·한양대 강사, 서라벌예대 미술과 교수로 전전하며 절망적인 서울 생활과 투쟁했다.

통음과 자학으로 괴로워하던 그에게 안정을 가져다 준 것은 이학숙李鶴淑과의 결혼이었다. 당시 마포고등학교 박인출朴仁出 이사장은

26. 신혼시절에 그린 유희화(遊戲畫).

그에게 최소한의 수업시간을 아예 따로 조정해 주었고, 작품제작에 최대한의 배려를 아끼지 않았다. 그러는 한편으로 신임 미술교사를 초빙하는 데 심사를 맡은 그에게 이학숙을 적극 추천했다. 응모자 가운데 이학숙이 적임자라는 데는 그도 동의했지만, 그녀가 자신의 배우자가 될 줄은 전혀 몰랐다. 이 사장은 이미 음주와 자학 속에 방황하던 그의 내면을 다스려 줄 사람으로 이학숙을 점찍어 놓은 상태였다. 변시지는 신임교사로 이학숙을 추천했고, 이 사장은 변시지의 아내로 이학숙을 추천한 것이다.

이학숙은 서울대 미대 동양화과 출신으로 문인화에 재질을 가진 화가였다. 결혼식 날은 공교롭게도 4·19학생의거가 터지던 날이었다. 결혼식장에서 요란한 총성을 들으면서 자신의 앞으로의 결혼생활이 순탄치 않을 것임을 예감했다고 한다. "아내는 자신의 예술세계를 포기한 채 절망한 나에게 창작 의지를 일깨워 주었다. 술에 찌들어 귀가하면 손발을 씻겨 주고, 숟가락에 밥과 반찬을 얹어 입에 넣어 주는 등 지극한 내조로 나를 보살폈다"고 이때를 회고한다.

변시지는 아내 이학숙을 맞이하면서 새로운 창작에의 의욕을 불태웠다. 생활의 안정을 되찾으면서 그는 한국의 자연풍광을 주목하

기 시작했다. 산과 나무, 오래된 건축물들에 먼저 눈길이 머물렀다. 그는 캔버스를 들고 자연과 역사 속으로 들어갔다. 그것은 강단 미술에 저항하는 발걸음이었다. 그는 일본에서의 자신의 활동이 일본을 통한 서구미술의 흉내에 불과한 것이 아닌가 하는 의심에 빠졌다. 화려했던 일본에서의 업적이 회의로 다가왔고, 마침내 그것은 자신이 극복하지 않으면 안 될 과제로 남게 된 것이다.

그는 우리 것을 통해 한국의 화풍을 개척해 보고 싶었다. 한옥의 처마와 고궁의 후미진 곳에서 하루 종일 캔버스를 붙잡고 있게 된 것도 이런 연유에서였다. 비원秘苑과 종묘宗廟가 일반에 공개된 것은 1958년부터였는데, 이후 1960년대에 들어서면서 그는 황홀한 비원의 절경에 감탄하여 매일 출근하다시피 고궁을 찾았다. 시간마저 정지된 듯한 그 정적의 공간 속에서 한국미의 전형을 탐색해 들어갔던 것이다. 정지된 시간 속에서 그는 풍경과 마주 앉아 원형으로서의 한국미의 근원을 탐색하기 시작한 것이다. 역사의 더께가 내려앉은 시공 안에서 선대의 호흡을 감지할 수 있게 되면서 그는 고궁에 서려 있는 영욕의 과거를 오늘에 되살렸다. 후일 이러한 고궁 그리기 작업에 뜻을 같이한 사람들, 손응성 천칠봉千七奉 이의주李義柱 장이석張利錫 등을 아

27. 신혼시절에 그린 유희화.

28. 〈경회루〉 1970. 캔버스에 유채. 53×65.2cm.

비원시절의 작품은 섬세하면서도 치밀한 묘사가 주종을 이룬다.
나무 이파리 하나하나를 세어 가면서 그린다는 평을 들을 정도로
극세필의 화면구성이 시작되었다.

29. 〈가을의 비원〉, 1970. 캔버스에 유채. 65×53cm.

울러 '비원파'라고 불렀는데, 주로 고궁 등의 실경을 화폭에 담았다.

　그는 지극히 사실적인 기법으로 인적 없는 적막한 고궁을 눈과 마음으로 어루만지듯 섬세하고 치밀하게 묘사했다. 당시의 '비원파'에 대한 명명命名 속에는 전통과 권위를 좇는 고전적 규범에 충실한 아카데미즘의 추궁이 아닌, 새로운 리얼리즘의 추구로서의 방법적 모색이자 실험정신을 포괄하고 있었다. 변시지는 한국인의 생활양식, 습관 등 한국적인 것이 배어 있는 대상으로서의 궁터를 그리기 시작한 것이며, 일본에서 배운 것은 서양철학에서 나온 것이므로 한국에서 느낀 한국적인 것을 표현하려면 일본에서 그리고 느꼈던 그러한 형식으로는 안 된다고 생각했다. 그래서 가장 먼저 서양철학을 버리는 연습을 해야 했으며, 이를 위해 가장 한국적인 건축물인 동시에 역사적인 것이라고 볼 수 있는 비원에 들어가서 지금까지의 모든 것을 영점으로 돌리고 새로 공부하는 자세로 시작한 것이다. 그리하여 "그림의 형식이란 자기가 배웠던 이념에 따라 나오는 것이므로 그 이념을 버린다 하면 그 형식도 버리게 되는 것이고, 그 새로운 이념이라 함은 한국의 풍토나 생활습관에서 우러나오는 것일 거라는 생각뿐이었다"[12]고 이때를 회고한다. 그리고 무엇보다도 중요한 것은 소재가 한국적인 것에 그치지 않고 감성적으로 우러나와서 표현하는 것이라고 강조한다.

　그는 이 당시 「국전」이 주도했던 미술사조에 영향을 받아 아카데미즘을 추구했으며 사실주의 화풍을 집중적으로 탐구했다. 이 무

렵, 그러니까 1960년대부터 70년대초까지 남긴 대표작들은 그 대부분이 고궁이었다. 〈가을의 비원〉도판29 〈부용정〉 〈반도지〉 〈비원〉 〈가을의 애련정〉도판30 〈경회루〉도판28 등이 그것들인데, 특이하게도 봄을 배경으로 하는 고궁은 그리지 않았다. 이에 대해 그는 "현란하고 눈부시게 화려한 꽃이 만개한 춘색은 엄숙한 분위기의 고궁에 어울리지 않기" 때문이라고 말한다.

기술적인 면에서도 비원을 표현하기 위해서는 일본시절의 기법과는 전혀 다른 방법론이 요구되었다. 비원시절의 작품은 섬세하면서도 치밀한 묘사가 주종을 이루는데, 나무 이파리 하나하나를 세어 가면서 그린다는 평을 들을 정도로 극세필의 화면 구성을 시작한 것이다. 〈가을의 애련정〉의 경우 실제와 똑같은 수의 기왓장이 그대로 캔버스에 묘사되기도 하였다. 이러한 극사실주의적 화법에 대해 오광수吳光洙는 "우리를 몹시 슬프게 하는 잔광의 비늘처럼 파닥이는 애틋한 정감이 숨쉬고 있으며, 투명한 공기 속에 스며드는 햇살과 짙은 그늘이 자아내는 우수와 연민이 잔잔한 세필로 표출되어 있다"[13]고 평했다. 이 '비원파' 시절의 작품들은 일본에서도 큰 인기를 모았다.

1963년 무렵부터 변시지가 주로 고궁 풍경에 집착한 사실을 두고 다음과 같은 지적이 나오기도 했다.

"오랜 기간 동안 서울의 많은 변모 속에서도 나름의 독자적인 모습을 간직하고 있는 곳은 몇 군데의 고궁이랄 수 있는데, 현대화되

30. 〈가을의 애련정〉 1965. 캔버스에 유채. 162.2×112.1cm.

31.〈설풍경(雪風景)〉1970. 캔버스에 유채. 53×45.5cm.

32. 시지 화가의 집.
변시지의 자료기념관으로서 1972년에
개관했으며, 서울 성북구 동소문로 195에 있다.

어 가는 도시 속의 고궁은 참으로 대조적인 변모를 보여주면서 한국의 자연을 도시 속에 가장 순수하게 간직하는 장소로서 유일한 위안을 제공해 주는 곳이기도 하다. 그는 그 자연이 바로 고궁 풍경에서야 가장 진하게 접해진다는 사실을 깨달았을 것이다. 따라서 그의 서울시대가 줄곧 고궁 풍경으로 일관되었다는 사실도 원형으로서의 한국의 자연에 대한 애정과 집착을 말해 주는 것에 다름 아니기도 하다."[14]

귀국 후의 이러한 작업은 1972-1975년에 이르는 동안 일본 후지富士 화랑이 주최한「한국 현대미술계 최고 일류 저명작가전」과 고려미술화랑 주최의「한국거장명화전」을 통해 일본에 선보였고, 이때 참여한 작가는 김인승 도상봉都相鳳 박득순 장이석 이종우李鍾禹 오승우吳承雨 등이었다.

1974년에 '오리엔탈 미술협회'를 창립하고 그 대표를 맡으면서 그는 그 동안의 작업에 대한 예술적 이념을 정립했다. 그것은 세계성과 민족성, 예술과 풍토의 문제들에 대한 확인과 다짐이었다. 자연과 풍토의 미에 대한 다음과 같은 진술은 앞으로의 자신의 회화

의 모색과 방향의 틀을 암시한 것이기도 했다. "현대미술에 대한 많은 사람들의 생각과 방법은 그 저류에 있어서는 공통된 점이 있다. 이는 인간의 본성에 근간을 둔 때문일 것이다. 동시에 민족, 시대, 기후적 조건 등이 예술의 모체가 되고 정신문화의 체온을 형성한다고 볼 수 있으며, 이것이 예술의 풍토라는 것이다."[15]

이 무렵 한국 화가들의 해외 진출이 붐을 이루었다. 1950년대와 60년대는 남관南寬 김흥수金興洙 김환기 장두건張斗建 권옥연權玉淵 이세득李世得 손동진孫東鎭 변종하卞鍾夏 문신 박서보朴栖甫 등의 작가들이 파리로 떠났다. 이들이 한국을 떠나는 것을 보고 변시지도 유럽으로 무대를 넓혀 볼까 생각했다.

그러나 그는 이들의 행선지와는 정반대의 길, 고향으로 유턴하게 되는 계기를 맞는다. 제주대학교로부터 초빙을 받게 된 것이다. 그는 망설였지만 마침내 귀향의 길을 선택, 새로운 화풍에의 도전을 시도하게 된다.

그는 오히려 오리엔탈 미술협회를 창립해 회장직을 수행하며 네 차례 전람회를 가졌다. 이 협회는 서양화의 기법을 사용하면서 동양적인 화풍과 조화를 이루어 보려는 화가들의 모임이었다. 김인수金仁洙 박창복朴昌福 박성삼朴性杉 안병연安秉淵 윤여만尹汝晩 이명식李明植 등이 참여하였다.

황토빛 사상

제주는 그에게 새로운 도전의 공간이었다. 화단의 많은 인물들이 유럽으로 무대를 옮겨간 사이, 그는 신화적 · 시공적 공간으로서의 고향으로 귀환한 것이다. 여섯 살 때 오사카행 배를 탄 지 실로 사십사 년 만의 귀향이었다. 변시지에게 고향은 귀향인 자신의 자기 동질성에 대한 실존적 반성의 측면이 우선되는 공간이었다. '도대체 나는 누구이며 어디에서 와서 어디로 가는가?'라는 자기 정체성에 대한 의문과 마주하게 된 것이다. 이러한 근원적이고 불변적 자기 동질성 내지 정체성에 대한 욕구는 유동하는 오늘의 사회와 급변하는 시대의 기류에서도 늘 '자기임'으로 남고자 하는 예술가적 독자성에 대한 희구이기도 했다.

그는 제주에 돌아와 그동안의 자신의 예술의 익명성에 대한 일차적 물음에 봉착한다. 나의 색깔의 본질은 무엇인가, 나의 예술의 혈통은 어디에 닿아 있었던가. 그리하여 제주는 그에게 존재의 추상성을 배격하도록 요구한 것이다. 그는 따라서 자기 동질성의 바탕으로서의 제주를 모색하기 시작한다. 그것은 제주-오사카-도쿄-

서울-제주로 이어지는 작가의 순례자적 구도의 길에서 마침내 회귀하게 된 자기 정체성의 귀환점이었다. 따라서 제주는 그에게 있어 자기 예술의 본령과 동일성과 친화성이 함께하는 자유의 공간—그가 습득한 예술적 역량의 출발과 종착이 공존하는 공간이었다.

제주는 추사秋史 김정희金正喜가 귀양을 와 금석학을 개척한 곳이기도 하고, 동란 중에는 이중섭 김창열金昌烈 장이석 등의 화가가 피란 내려와 활동했지만, 그러나 제주의 문화예술적 풍토는 척박하기만 했다. 그는 오랜 시간을 두고 제주에 머무르며 찬찬히 새로운 화법을 만들어내는 데 골몰했다. 그는 '비원파' 스타일로 제주의 본질을 표현하는 것은 불가능하다고 생각했다. 제주를 위한 제주에서만의 화법이 필요했다. 그는 그 생각 하나에만 골똘했으나 해답은 쉽게 얻어지지 않았다.

급기야 절망감 속에 식음을 전폐하며 폭음을 일삼기에 이르렀다. 죽음의 문턱까지 이르는 정신적 방황, 육체적 고통 속에서도 결코 캔버스 앞을 떠나지 않고 붓을 놓지 않았다. 그는 자신을 찾아온 아내에게 삼 년의 말미를 청했다. 그는 제주에 아내는 서울에, 그림을 위해 두 내외는 생이별을 감수했다. 이때는 가족과의 단란한 생활은 아예 꿈도 꿀 수 없을 만큼 정신적으로 초조한 시간이었고 고독과 방황의 시기였다. 이즈음 아내 이학숙이 쓴 편지는 이 시기의 그들의 방황과 갈등의 시간들을 짐작케 해준다.

"편지 잘 보았습니다. 충격을 주어서 미안하군요. 그러나 부부인

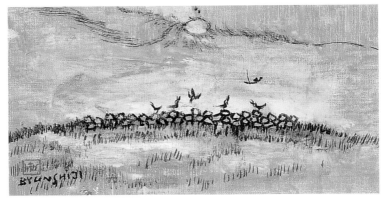

33. 〈돌담 위의 까마귀〉 1977. 캔버스에 유채. 24.2×40.9cm.

1970년대만 해도 밭과 돌담에 모인 까마귀의 풍정은 장관이었다.
까마귀떼의 울음은 그 소리에 따라 길흉을 예측하기도 했는데,
이들은 제주에 있어 예감의 새들이었다. 반가운 손님에 대한 즐거운 예감,
혹은 바다로 나간 사람에 대한 불길한 예감, 얼마 후 닥쳐올 태풍에 대한 예감 등은
모두 이 새들의 비상에서 비롯되었다.

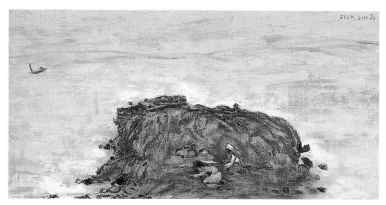

34. 〈해신제(海神祭)〉 1977. 캔버스에 유채. 21×39cm.

제주의 돌과 바람은 제주 자연의 불모성의 상징이었다. 삶의 터전을
현무암에서 마련한 제주인들은 돛배와 테우(통나무를 엮어 만든 원시적인
고깃배)로 어로작업을 했다. 이 그림은 바다로 나간 지아비의 불귀(不歸)의 소식을
접한 아낙의 고사 지내는 모습이 모티프가 되었다.

걸 어쩝니까? 당신의 편지를 보는 순간 멀리 바다 건너 보이지 않는 당신의 모습이 점점 가까이 나타나 내 곁에 있군요. 사랑해요. 당신은 지금 무엇을 하고 계실까 생각해 봅니다. 여보, 당신은 참으로 꼼꼼하고 차분하고 책임감 강한 남자이기 때문에 우리는 무슨 일이든 꼭 성공하리라 믿어요. …불평할 시간적 여유가 없습니다. 저는 당신의 생활을 보지 않아도 다 알고 있습니다. 얼마나 고생이 많으신지 말입니다. 은이도 7시까지는 학교에 도착해야 되기 때문에 새벽 4시 30분에는 일어나서 밤 12시까지 정신없습니다. 육체와 정신이 바빠서 아플 시간도 없어요. 그러나 천명이라 극복합니다."

같은 시기 열여섯 살의 아들 정훈은 '아버님 전 상서'에서 떨어져 지내는 아버지에 대한 그리움을 서툰 글씨로 살갑게 표현하고 있다.

"…아버지가 보고 싶습니다. 고생이 심하십니까. 아버지의 그 고생이 언젠가는 인정받을 날이 오겠지요. 제가 빨리 커서 아버지를 편안히 모셔야 제 마음이 후련해질 것 같습니다. 저는 하루 종일 공부하느라 정신이 없습니다. 엄마, 누나, 동생 모두 건강하고 열심히 노력하고 있습니다. 그리고 온 가족이 함께 모여 오순도순 재미있게 살 날을 바라며 이만 줄입니다."(1978. 3. 15.)

또한 아버지의 제주 생활을 돕기도 할 겸 제주대학교 미술대학으

로 진학한 딸 정은에게 보내는 이학숙의 편지에도 이들 변시지 일가의 이산의 아픔과 그리움이 촘촘히 배어 있다.

　"…갑자기 밥도 하고 손님 대접도 하고 얼마나 고달프고 힘들겠느냐? 너를 아빠 곁으로 보냈으나 엄마 마음은 괴롭단다. 가슴이 터지는 것 같고 쓰리고 아프다. 집이 텅 빈 것 같고 보고 싶어 잠도 안 온단다. …항상 같이 살 수는 없는 것이지만 그래도 결혼하기 전까지는 같이 살아야 행복인데, 왜 이런 운명에 놓이게 되었는지… 은이야, 사랑하는 은이야, 너도 친구랑, 정훈이, 정선이, 엄마는 말할 것도 없이 보고 싶겠지. 너무 참으면 병이 된단다. 은이 생일도 있고 하니 아빠하고 의논하여 서울에서 온 가족이 방학을 지냈으면 좋겠다."(1979. 1. 21.)

　이 당시의 서울–제주 간의 교통 여건과 그 아득한 절연감을 생각하면, 앞에 인용한 세 통의 편지는 경제적 궁핍만을 제외한다면 마치 피란시절 서귀포의 이중섭과 일본으로 떠난 그의 가족들의 외로움과 고통을 연상케 해준다. 그가 제주 체류를 결정하기까지의 갈등은 그만큼 심했던 것이고, 이를 결행한 뒤 그의 생활은 정신적으로 육체적으로 외로움과 고통의 나날이었다. '비원파' 시절의 작품은 이 당시 일본에서도 큰 인기였으며, 국내 화랑의 호당 값에 비교가 안 되는 금액으로 팔리곤 했지만, 그에게는 이미 새로운 작품세계에 대한 집념과 모색 외엔 다른 겨를이 없었다.

35. 삼 년의 말미를 청하고 제주로 내려가기 직전 서울에서 가족과 찍은 사진.

변시지는 이때를 다음과 같이 회고하고 있다.

"비원파 스타일로 제주의 본질을 표현하기는 애초부터 불가능했다. 제주를 표현하려면 새로운 기법이 필요했다. 그러나 새로운 예술세계의 모색과정은 피를 말리는 고통의 연속이었다. 작품이 안 되니까 허전한 마음을 술로 달랬다. 일 주일에 밥을 한 끼도 먹지 않고 술로 배를 채웠는데, 하루만 술을 마시지 않아도 못 살 것 같은 폭음의 세월이었다.

술친구나 제자 들은 취한 나를 집에 떠메고 와서는 아무 그림이나 집어 갔다. 어떤 때는 물감이 마르지도 않은 캔버스를 들고 가기도 했다. 인내의 극한상황까지 몰리면서 죽음이 가장 편안하고 행복하지 않을까 하는 충동이 일었다. 죽음에 대한 공포가 사라지면서 심야에 바닷가의 자살바위 근처를 배회하는 경우도 허다했고, 신내림 현상을 체험하기도 했다.

그러나 무서운 열병에도 불구하고 나는 캔버스와 맞서 싸웠다. 붓을 꺾는다는 것은 예술적 패배를 의미했기에 비수처럼 박혀 드는 고통을 물리치고 붓을 들었다."[16]

제주에서의 새로운 화법창출을 위해 그는 마침내 이전의 모든 것을 버리기로 했다. 일본시절의 인상파적 사실주의 화풍, 비원시절의 극사실적 필법을 모두 잊기로 한 것이다. 백지와도 같은 상태가 되자 새로운 발상들은 속속 떠올랐으나 그것을 어떻게 표현해야 옳을지는 막막했다. 제주 풍경은 제주에 정착하기 이전에도 가끔 등장하기도 했는데, 가령 〈폭포〉와 〈서귀포 풍경〉

36. 1977년 제주의 화실에서. 웃자란 수염과 움푹 팬 볼과 피워 문 파이프가 이 시절 생활의 어려움과 작가적 방황의 흔적을 잘 드러내 주고 있다.

에서 보듯 제주로 정착되어 가는 과정의 변화를 읽을 수 있다. 서울에서의 투명하고 밝은 색조나 잔잔한 톤의 정감적인 묘법은 제주에서의 작품 〈석양〉〈어느 날〉 등에도 지속된다. 이러한 완만한 지속성과 변화는 그러나 1977년에 이르러 확연한 변화를 보이게 된다. 바탕색이 장판지처럼 꺼칠한 황갈색조로 변하고 어눌한 먹선이 간결한 선으로 화면을 덮친다.

변시지가 황갈색의 제주의 빛을 발견하게 된 것은 이즈음이었다. 그는 이 바탕색을 제주도의 자연광으로부터 얻었다고 한다.

"아열대 태양 빛의 신선한 농도가 극한에 이르면 흰빛도 하얗다 못해 누릿한 황토빛으로 승화된다. 나이 오십에 고향 제주의 품에 안기면서 섬의 척박한 역사와 수난으로 점철된 섬 사람들의 삶에

개안했을 때 나는 제주를 에워싼 바다가 전위적인 황토빛으로 물들어 감을 체험했다."[17]

변시지가 이 황갈색과 먹의 색조와 만나게 된 순간이야말로 이른바 '유레카 현상'이라 이를 만한 것이었다. 그가 제주에 정착하였을 때 자신을 괴롭힌 것은 지금까지의 것과는 다른, 자신이 규정하지 않으면 안 될 제주의 형태와 사상이라고 했다. 자연이 빚어낸 색채는 제주의 사계에 그대로 투영되어 나타나지만, 그리고 일본에서의 창작시절부터 비원시절까지 그는 섬세하고 현란한 역사(고궁)의 색채를 캔버스에 담았지만, 제주는 다시 그에게 새로운 색채를 요구해 온 것이다. 그는 서귀포의 태양과 바다와 섬과 바람을 망연히 바라보며, 때로는 때까치가 몰려 있는 돌담을 배회하며 늘 '제주의 빛'에 대해 생각했다.

1970년대 중반, 서귀포의 어느 날 아침, 그는 작업의 피로와 간밤의 숙취로 늦은 아침을 맞았다. 그는 그 즈음 일본시절에 자주 꾸곤 하던 악몽에 시달리고 있었다. 그것은 작업이 진척되지 않아 초조해질 때면 어김없이 찾아오곤 하던—형체를 알 수 없는 괴물이 나타나 자신을 압박하곤 하던 가위눌림—악몽이었다. 이튿날 잠에서 깨어난 그는 문득 텔레비전 화면에 떠오른 초록, 파랑, 노랑의 단조로운 제주의 풍광을 보고 유독 역겹고 생리적인 거부감을 느껴 자리를 박차고 일어섰다. 순간적으로 그는 간밤에 마주하고 망연히 바라보았던 자신의 캔버스가 장판지 색깔의 까칠까칠한 황갈색의

색조로 휘덮이고 있는 것을 목도했다. 원초적이며 극도로 단순화한 그 황갈색의 톤이 오랫동안 그의 시야에서 떠나지 않았다. 그는 캔버스 주위를 바쁘게 맴돌았다. 그리고 그는 소리친 것이다.

"형과 색이 보인다!"

그가 제주의 빛과 사상을 발견하던 순간이었다. 그것은 아열대 태양 빛의 신선한 농도가 극한에 이르면 하얗다 못해 누릇한 황토빛으로 승화되는 순간이기도 했고, 순수와 원시의 섬, 그리고 척박한 역사와 수난의 섬 제주가 현란한 색채의 유혹을 떨쳐 버리고 마침내 제 모습을 드러낸 순간이기도 했다.

그것은 왕리王履와 아르키메데스에 보이던 '유레카 현상'에 다름 아니었다. 고대 중국의 화가 왕리는 예술가가 자연이나 예술작품들을 수동적으로 모방함으로써 창조활동을 하는 것은 아니라는 사실을 날카롭게 인식하고 있었다. 그는 후아 산華山을 화폭에 담아 보았지만 형태만 있음을 알고 고민했다. 식사 중이거나 산책로에서나 대화 중에나, 그는 늘 그 '사상'에 대해 생각했다. 어느 날 휴식을 취하고 있을 때 그는 문밖을 지나는 북과 피리 소리를 들었고, 순간 그는 미친 사람처럼 뛰어올라 소리쳤다. "이제야 깨달았다"라고. 그는 전에 그렸던 밑그림을 찢어 버리고 다시 후아 산을 그렸다. 그의 무의식적인 상상력 속에서 형태와 사상이 결정화되어 의식 속으로 분출되면서 비로소 그는 '진정한 산'을 그릴 수 있었다.

이는 물리학자 아르키메데스의 '유레카'와 같은 외침이었다. 아르키메데스는 어느 날 군왕으로부터 한 금관이 순금인지 아닌지를

37. 〈까마귀 울 때〉 1980. 캔버스에 유채. 162.1×130.3cm. 고려대학교 박물관.

38. 〈기다림〉 1980. 캔버스에 유채. 112.1×162.2cm. 제주 문화방송.

조사해 달라는 부탁을 받았다. 그는 그 방법에 대해 고민하고 오랫동안 사색하였다. 어느 날 그가 목욕을 하다가 고체의 체적은 그것을 물 속에 넣었을 때 넘쳐 나온 물의 체적과 같다는 사실을 떠올렸다. 왕관의 체적을 이 흘러나온 물의 양과 무게와 연결지음으로써 그 금속의 밀도를 측정할 수 있었고, 그리하여 그 왕관이 다른 금속과의 혼합에 의해 더 가벼워졌는지 아닌지를 판단할 수 있었다. 그는 기쁜 나머지 "유레카, 유레카(나는 알아냈다)"라고 소리치며 벌거벗은 채 거리를 질주했다.

이렇듯 예술에서나 과학에서의 독창성이란 환경이 성숙되었을 때나 마음이 풍부하게 채워졌을 때, 준비작업이 끝났을 때, 혹은 무의식적인 사색의 기간이 있었을 때에야 비로소 생겨나는 것이다. 그렇게 되면 무의식 세계로부터 갑자기 샘이 솟아날 수 있는데, 이러한 현상을 유레카 현상이라 불러 왔다. 왕리의 후아 산과 아르키메데스의 금관과 변시지의 제주라고 하는 피상적인 외양 뒤에는 이처럼 진정한 산, 진정한 무게, 진정한 색깔이 있었다. 이들이 발견한 진실은 자연과 사물의 내적인 힘과 구조에 대한 탐구와 묘사에서만 가능한 세계였다.

변시지의 황토빛은 일종의 '해석된 빛'이었다. 특정한 색으로 표현되기 힘든 태양 빛을 화폭에 하나의 구체적인 빛깔로 옮길 때 거기에는 필연적으로 작가의 '전이의 자의성'이 개입되기 때문이다. 변시지의 이러한 변화를 처음으로 크게 주목한 비평가는 원동석元東石이었다. 그는 "색채 없는 자연주의 양식을 유화기법에서는 상상

39. 〈대화〉 1980. 캔버스에 유채. 45.1×20.7cm.

40. 〈이어도〉 1980. 캔버스에 유채. 17.5×29.5cm.

이어도는 제주인의 관념과 환상 속의 섬이다. 죽어야만 돌아갈 수 있다는
이 환상의 낙토는 제주인의 비탄과 이상의 양극이 공존하는 세계이다.
풍랑이 지나가고 거친 파도에 밀려 되돌아온 주인 잃은 빈 배를 마주하고 있는
까마귀 한 마리. 이 소슬한 풍경은 누군가가 꿈에 그리던 이어도로 갔음을 암시해
주고 있다.

41. 〈나그네〉 1982. 캔버스에 유채. 24×31cm.

변시지 주제의 전형성이 두드러진 작품이다. 그의 인물들은 본질적으로 순례자이다.
자연의 일부, 한 개의 작은 점으로 기호화한 나그네의 고독감은 중심에 자리잡은
커다란 산보다도 오히려 더 커 보인다.

할 수 없다. 그러나 그는 흔연히 색채를 버리고 황색조의 단색 톤만을 유지하고 있다"[18]고 하고, 자기 환경에 충실한 작가이자 로컬리즘의 새로운 토착정서의 재발굴에 기여한 점을 지적했다.

한편, 변시지의 화면은 간결한 생략법이 지배하고 있었다. 미리 장판지 같은 질감과 색깔의 바탕을 만들고 그 위에 검은 선묘로써 대상을 묘출해 가기 때문에 드로잉적인 요소가 강화되고 대상 하나 하나에는 고유한 색깔이 가해지지 않는다. 모든 색깔은 풍파에 바래고 앙상한 대상의 윤곽만 남아난 형국이었다. 마치 동양화의 운필 같은 선묘 속에 모든 것을 함축하는 생략법이 구사되었으며, 이러한 그의 작품에서 느껴지는 염결성廉潔性과 고독은 추사의 세한歲寒의 어떤 풍정을 연상시키기도 했다.

변시지 그림에 노동이 소재로 취급되는 예는 드물다. 송상일宋尙一은 이를 가난이 기호처럼 정지해 있다고 본다. 돌담, 초가, 소나무, 소, 말, 까마귀, 수평선, 돛배, 태양 등의 소재들이 정형화, 기호화되어 있다는 것이다. 자연의 모사가 아닌 기호의 복제를 추구하는 셈이다. 변시지 그림의 소재들은 고향의 이미지를 띠는 기호들이다. 기호는 끝없이 재사용이 가능한 법이다. 그의 반복되는 느낌의 그림들은, 그러므로 일종의 원형 재생산이라고 할 수 있다. 즉 현실의 제주가 아닌 기억과 심상으로서의 제주를 그린 것이다.[19]

송상일의 지적처럼 화가가 그림을 그리고 자신을 풍경 속의 소재로 삼는 이런 형국은 그가 기억을 그리고 있다는 반증일 수도 있다. 그러나 무엇보다도 자신의 화면에 빠짐없이 등장하는 구부정한 사

내야말로 화폭에 나타난 세계를 주체적으로 마주하고 있는 당사자임을 보이고자 하는 작가의 의도가 반영된 것이다. 자신이 풍경의 주인임을 강조하는 일종의 아날로그—그가 그려낸 세계가 작가와 일정한 거리를 둔 그때/거기의 풍경이나 상황이 아니라 지금/여기의 그것임을 보이고자 하는 작가의 현실인식의 현장성을 우리는 느끼게 되는 것이다.

이건용은 그의 작품이 대다수의 사람들에게 공감받을 수 있는 '비극적이고 운명론적인 요소'를 가득 담고 있음을 지적하고 있다.

"우리는 일반적으로 변 선생의 그림을 풍경화라고 말하고 있지만, 풍경화이기에는 너무나 현대인이 잃어버린 고향의 심상을 여실히 표현하고 있기에 단순한 풍경화가 아니다. 그것은 어쩌면 고향을 잃어버린 현대인의 실존을 애잔하고 비극적으로 표현해 주고 있다. …무엇이 작가로 하여금 이렇게 소박하면서도 거침없는 표현의 경지에 달하게 하였는가. 그것은 욕심없이 대자연과 작가 자신이 만날 수 있는 경지에서 우주적 질서에 그 자신의 운필을 내어 맡길 수 있는 자유를 획득했기 때문일 것이다. 그것은 그토록 그가 그린 비원파류의 풍경화가 화려하고 이상화된 감각이 풍만했고 그 많은 현대미술의 시대적 조류가 강타했어도 그는 이 모든 것을 포기함으로써 오히려 포스트모던적 지역주의의 승리를 가져온 것이 아닌가 한다. 변 선생의 '제주 풍경'은 대다수의 사람들이 공감할 수 있는 비극적이고 운명론적인 요소가 많기에 공감의 폭이 넓은 것이

42. 〈기다림〉 1981.
백자접시에 철사(鐵砂).

다. 본질적으로 서구 모더니즘의 유토 피아는 이러한 인문학적 세계를 과학과 테크놀로지에 의한 무한소비와 무한자 본으로 대처함으로써 산업공해와 생태 계의 파괴를 가져와 인간 자체마저 파멸 하는 경지에 이르렀다. 따라서 변 선생 의 회화세계는 모더니즘이 잃어버린 인 간의 인문학적 신화의 세계를 회복시킴 으로써 우주적 생명현상을 그의 운필에 서 보여주고 있다. 그래서 그간의 서구 의 회화 양상이 주제공간의 독점, 물성物性의, 또는 회화형식의 검증 등 지엽적인 문제에 매달렸다면, 변 선생은 가장 지역적이며 개인 적인 출발점에서 시작하여 가장 세계적이며 우주적인 경지에 도달 했음을 보게 된다. 그것은 분명 포스트모던 시대에 있어서 한국회 화의 특유한 한 성과이며, 한국회화의 특질을 이어가는 하나의 예 인 것이다."[20]

그리하여 그의 제주 풍경은 "마치 동양화의 모필이 화선지 위를 그어 나가듯이 흡수되고, 농축된 선의 농담과 멋이 자유롭게 실현 되는 유화의 새로운 기법을 창출한 것"이며, 이는 '이중섭이나 박수 근 등 한국 근대회화의 전통의 맥'이라 하였다. 결국 그는 자신의 말 대로 "소재가 제주이면서도 실경實景이 아닌 내적 의미를 표현하려

하기 때문에 사실이나 인상주의의 기법
가지고는 어려워 새로운 표현양식을 끊
임없이 추구하게"21 된 것이다.

결국 변시지에게 있어 제주도란 풍토
를 제외한다면, 아니 제주도만이 갖고 있
는 특유한 풍토성을 이해하지 못하고는
도무지 그의 예술을 안다는 것이 무모하
기 짝이 없는 일일 것이다. 적지 않은 화
가들이 자기 고장을 떠나지 않고 작업을
하고 있지만, 변시지의 경우처럼 그 풍토
와 예술세계가 융합되어 있는 예를 찾기
도 어려울 것이다. 이에 대해 오광수는
다음과 같이 말하고 있다.

43. 〈떠나가는 배〉 1981.
백자에 철사.

"변시지의 작품은 그 개인에 의해 창조된 세계라기보다는 차라
리 제주도라는 풍토가 창조해낸 세계라고 표현하는 것이 더 적합
할 것같이 보인다. 그만큼 순수하고 자생적이다. 의도적으로 창조
된 것이 아니라 자연발생적으로 우러나온 것이다. 변시지란 개인은
없고 제주도란 커다란 시공간이 그가 되고 제주도가 변시지가 되는
세계, 여기에 변시지 예술의 독특한 구조의 내면을 엿보게 한다. …
제주도시대의 작품들은 전체적으로 누런 장판지를 연상케 하는 기
조에 검은 선 획으로 이미지를 묘출해 주고 있어 약간 건삽乾澁한 마

44. ⟨로마 공원⟩ 1981. 캔버스에 유채. 39×25cm.

45. 〈몽마르트 언덕〉 1981. 캔버스에 유채. 90×72cm.

46. 〈소렌토(Sorrento)〉 1981. 캔버스에 유채. 20.5×34.5cm.

변시지의 일련의 유럽 풍경 시리즈는 우리의 것과는 사뭇 다른 배경을
작품화했음에도 불구하고 자신만의 회화적 기법에 무르녹아 있음을 보여준다.
그의 풍경은 오랜 동안 작가 자신의 체험과 의식 속에 녹아 있던 부분이고,
또한 재창조된 작가만의 특유한 기법으로 육화시킨 것이라고 할 수 있다.

티에르와 먹선에 가까운 운필이 어울려 제주도 특유의 까칠까칠한 돌팍과 빈핍한 흙의 건기가 더욱 실감 있게 전해지고 있다. 어떤 색깔이나 운필로 묘출한다 해도 이처럼 제주도가 갖는 풍토적 특색을 요체적으로 파악해 주는 예는 드물 것이다. 말하자면, 소재와 그 소재에 어울리는 마티에르와 표현이 이처럼 뛰어나게 구현된 예도 흔치 않을 것이다.”[22]

이처럼 제주시절의 그의 작업은 유채라는 질료를 사용하고 있기는 하지만, 유화가 갖는 마티에르와 광택과 또 그것들이 이루어 놓은 구조는 장판지에 먹으로 그린 동양화를 연상시킨다. 본인은 동양화와 서양화의 '접목' 운운에 대해 부정적인 견해를 가지고 있지만, 모든 대상이 하나의 전체로서 요약 종합해 들어오는 특유한 종합의 구도는 분명히 동양화의 직관적인 접근방식에 닿아 있다. 그는 사물을 분석하고 구성하는 것이 아니라 원시와 현세를 넘나드는 구도를 구현한다. 오광수는 이것을 “제주도의 흙이고 바람이 속에서만 살아 숨쉬는 생명체의 인자”라 하였다.

변시지가 보여준 풍광을 매개로 한 인간들의 삶과 역사에 대한 각성은 그의 미술세계를 “복잡한 것에서 단순한 것으로, 사실적인 것에서 상징적인 것으로, 형상에서 본질로 변모시켜”[23] 왔다고 할 수 있다. 그리하여 가장 제주적인 것이면서도 보편적이고 동시에 자신만이 차지할 수 있는 가장 특이한 작품의 세계를 구축하게 된 것이다.

47. 광주 정화랑 개인전에서 오지호와 함께. 1982.

작가는 일생을 통해 몇 번쯤은 작품의 변화와 함께 변신을 해 간다.

한 가지 패턴에 안주하거나 머물러 있으면 그 이상의 발전을 기대할 수 없다는 뜻으로 받아들일 수 있고, 또 다른 의미에서는 변화를 통하여 성숙되고 완성의 길에 다다를 수 있다는 뜻으로 풀이할 수 있다. 이러한 시각에서 볼 때 작가 변시지는 필요한 시기에 극적 변화를 시도한 것이라 말할 수 있다.

1981년, 그가 유럽 스케치 여행을 떠났을 때, 그는 이국의 풍경들을 자신 특유의 황갈색 마티에르에 먹색의 필선으로 담아내었다. 비록 소재와 재료는 서구의 것을 빌려 썼더라도 그 표현양식만큼은 동양의 것, 자신의 것을 바탕으로 해야 한다는 정신을 갖고 있었던 것이다. 그는 여기서도 다만 거칠고 건삽한 황갈색 바탕 위에 선묘로써 대상을 묘출해내는 한편, 그 선묘의 대상은 수묵 담채의 직정적인 운필로 그 여운과 특징을 잡아냈다. 매체와 양식으로서의 서양화가 그에게서는 순수한 동양 또는 한국적 회화양식의 독창적인 해석으로 탈바꿈한 것이다.

1981년 10월, 이탈리아의 아스트로라비오 화랑 초대전은 그의 이러한 한국적인 것의 세계적인 해석과 전망을 잘 보여준 전시회였

48.〈몽향(夢鄉)〉1983. 캔버스에 유채. 91×72.8cm.

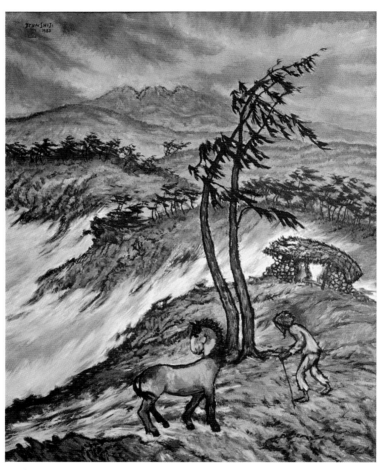

49. 〈폭풍〉 1983. 캔버스에 유채. 162.1×130.3cm.

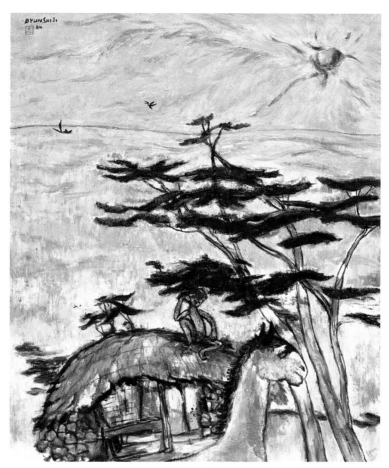

50. 〈몽상〉 1984. 캔버스에 유채. 116.7×97cm. 홍익대학교 박물관.

51. 유럽공원에서, 1981.

다. 이탈리아의 『세기신문』에서 레나토 치벨로Renato Civello는 다음과 같이 평했다.

"변시지 씨의 바다의 초가집 앞에 있는 말 등은 우연과 주관에 의한 유효성의 열매만이 아닌 상상력의 세련됨을 증명해 준다. 양어깨 위에는 영화로움과 찬란한 빛이 함께 있는 천년의 문화가 있다. 그러나 그 문화에는 무엇보다도 인간의 깊은 결백성을 배반하지 않을 노력과, 악과 고뇌에도 불구하고 다시 살아나게 하려는 의무를 고집스럽게 지려는 것이 함께 있다."[24]

프랑스 문화원장 베르나르 쉬네르Bernard Schnerb는 제주에서 만난 변시지의 그림에서 받은 깊은 인상을 적어 보내면서 바람과 하늘과 대지가 뒤섞인 작품세계와 작가의 감수성을 극찬했다. 예술과 풍토, 예술의 지역성과 세계에 대한 인식을 새롭게 해준 사례였다. 시간이 지나면서 한국의 화단 외곽지대에 서 있던 그를 세계의 화단과 화랑이 주목하게 된다. 제주에서의 그 자신의 예술적 방법과 이념에 대한 신념은 더욱 깊어만 갔다.

폭풍의 바다

"나는 예술로서의 창작이라는 것은 역시 자연 속에서 얻어지는 충동에서 출발한다고 본다. 그렇다고 해서 자연 그대로의 재현이나 모방이 아니라 대자연 속에서 얻어진 심상의 것이어야 한다는 것이다. 그러한 심상을 캔버스에 옮기는 과정에서 누구나 공감할 수 있는 예술로 순환시켜 가는 과정, 그것이 곧 나의 삶이라고도 할 수 있다. …그런데 유독 내게는 바람을 소재로 한 그림들이 많다. 그것은 바람 부는 제주가 나에게 많은 것을 생각하게끔 하기 때문이다. 고독, 인내, 불안, 한恨, 그리고 기다림 등이 내가 자주 다루는 소재이다. 어떻게 보면 제주도는 바람으로부터 역사가 시작되었다고 생각해 본다."[25]

일명 '제주화'가 어느 정도 진척을 보이자 제주도의 풍정을 표현하는 데 있어 변시지가 가장 주목했던 것은 '바람'이었다. 제주도의 역사는 바람으로 이루어졌던 것이다. 땅에 뿌려진 씨와 흩어진 흙을 날려 버리는 바람. 숱한 전설과 민담이 서려 있는 신화의 세계

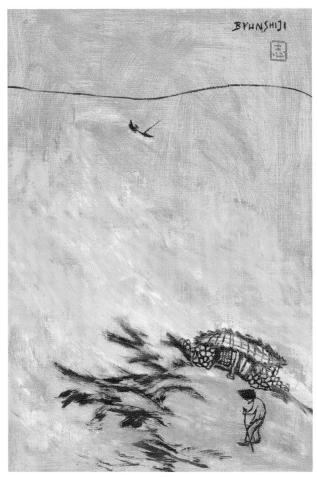

52. 〈바람〉 1985. 캔버스에 유채. 32×20cm.

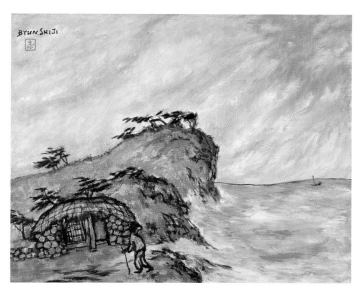

53. 〈예감〉 1986. 캔버스에 유채. 53×65cm.

54. 1986년 제24회 개인전. 왼쪽부터 변시지,
김기창, 중국 화가, 딸 정은.

인 제주의 바람 속에 제주의 산과 돌, 초가가 놓여 있고, 까마귀, 조랑말, 그리고 구부정한 사내가 풍경을 마주하고 서 있었던 것이다. 이렇듯 역사적 심상과 자연의 풍정을 담아내고자 한 그는 그 방법론인 화풍 또한 역사적 물길 속에서 찾아냈다.

　오광수의 지적대로, 화면은 언제나 상하 구도를 갖춘다. 상단은 바다, 하단은 해안. 바다에 에워싸인 섬이란 상황을 가장 실감 있게 암시하는 것이다. 이러한 제주 풍정화는 기법상 두 가지로 분류된다. 하나는 황갈색의 전체적 화면구성이고, 다른 하나는 1980년대 후반에 접어들며 변모한, 화면 상단의 어두운 톤과 하단의 밝은 톤의 대비를 통한 이분법적인 공간분할이다. 멀리 수평선과 그것을 바라보는 한 사나이 그리고 조랑말의 정감 넘치던 풍경은 숨막히는 격랑의 구도 속으로 매몰되고, 하늘과 바다는 알아볼 수 없을 정도의 혼돈의 색으로 뒤덮인다. 그 속에 하얗게 부서지는 파도를 배경으로 집과 말과 사나이가 내비친다. 흑백의 제한된 색채의 대비가 도드라지면서 화폭은 극적으로 펼쳐지고 풍경 전체가 흔들리는 듯 느껴진다. 이러한 변화는 분명 정태적이던 이전의 제주화와 매우 구별되는 점이다.

　그는 자신의 제주화를 두고 '서양의 모방이 아닌 나만의 예술세

계'라고 말했다.

"오늘날 현대미술에 대한 많은 사람들의 생각은 다기다양하다. 그러나 이러한 다양성도 그 저류에 있어서는 어딘가 공통된 점이 있다. 그 까닭은 인간의 본성에 그 근간을 둔 때문인지도 모른다. 동시에 민족, 시대, 기후적 조건 등이 예술의 모체가 되고 정신문화의 체온을 형성한다고도 생각할 수 있고, 이것을 예술의 풍토라고도 말할 수 있다. …조상이 물려준 우리의 문화재는 고유한 풍토의 미, 즉 자연지리학적인 풍토만이 아니라 정신적 풍토로서 인간 본연의 풍토인 것이다. 그러므로 우리는 우리의 민족정신이 깃든 전통적인 풍토 위에 새 시대의 흐름 속에 인간 자신을 빛낼 수 있는 현대적 예술관을 정립하고 중단과 휴식 없는 무한한 발전을 희구하며 전진해야 할 것이다."[26]

그렇다면 그만의 세계인 제주화란 어떤 의미를 갖는 것일까. 평론가 이구열李龜烈은 변시지의 제주화가 "최대한으로 단순화되는 주제 전개와 바탕의 황갈색조와 검은 필선 외에 극히 제한된 자연적 색조 보완으로 제주도의 풍정미를 농축시켰다"[27]고 평한 바 있다.

이렇듯 제주의 본질 속에는 바람이 있다는 사실을 발견한 이후 1990년대에 접어들며 그의 그림은 더욱 변한다. 이때부터 그의 바다는 격랑을 일으키고 조용히 서 있던 소나무는 걷잡을 수 없이 바

람에 휩쓸린다. 속삭이던 까마귀들은 이제 정신없는 바람 속에서 맴돈다. 그는 드디어 빛과 바람이라는 제주의 본질을 알게 된 것이다. 염결성과 고독의 세한歲寒의 풍정은 이제 풍경으로서의 바람과 태양이 아니라 "자신을 포함해 그 속에 사는 사람들의 역사적 삶에 대한 인식"(고대경)[28]으로서의 그것이었다. 풍랑과 소용돌이치는 바람은 마침내 존재에의 시련으로 상징화된다.

이 시기의 제주 풍화에 대해 한 시인은 다음과 같이 노래했다.

제주
바닷가에는 까마귀떼만 자욱하다.
이명耳鳴 같은 파도 소리에 묻히는
까마귀떼 울음소리만 자욱하다.
해 뜨기 전,
예감의 시간에 바닷가로 나온
검은 점술의 무녀巫女들이 부르는
강신降神의 휘파람 소리,
휘파람 소리만 자욱하다.
솟구치는 파도의 이랑보다 더 깊은
저 생자生者와 죽은 이의 영계靈界를 넘나들며
슬픈 혼백들을 달래는…
—이수익, 「검은 서정抒情」[29]

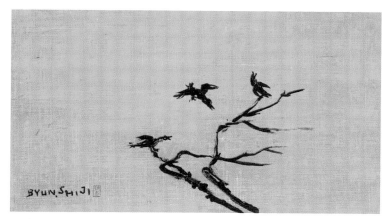

55. 〈까마귀〉 1987. 캔버스에 유채. 24.2×40.9cm.

수묵화의 단순한 운필처럼 가지 끝에 평화롭게 떠도는 까마귀들의 비상은
그러나 곧이어 닥쳐올 격랑과 바람의 소용돌이를 예감케 해준다.

이 시의 "예감의 시간에 바닷가로 나온/검은 점술의 무녀들이 부르는/강신의 휘파람 소리"가 주는 이미지는 매우 서사적이다.

누런색과 검은색의 단색조에 까칠까칠한 흙의 건기가 실감났는데 이 마티에르의 결합은 이상적인 것이었다. 유채라는 서양화의 재료를 사용하면서도 동양화를 연상시키는 것은 대상을 풀어 놓는 어떤 설명의 시각이 아닌 시공을 넘나드는 정서의 내밀한 구현이 화면을 압도하기 때문일 것이다. 또한 제주만이 갖고 있는 시공으로서의 원초성을 드러내고 있기 때문이기도 하리라.

변시지의 제주 풍정은 제주도라는 커다란 시공간이 작품을 생산해내는 데 있어 구체적인 원천이 되고 있는데, 그 소재들에 대한 다음과 같은 분석[30]은 참고해 볼 만하다.

먼저, 돌과 바람과 여자로 불리는 제주의 삼다三多 풍정이다. 제주에 돌이 많고 바람이 많다는 것은 그만큼 제주의 자연이 불모성을 띠고 있음을 뜻하고, 또한 여자가 많다는 것은 그러한 불모의 자연을 개척하고 극복하고자 하는 원망을 의미한다는 것이다. 바람은 육지로만 불어드는 것이 아니라 바다 한가운데서도 엄존하는 자연의 장애였다. 고기잡이를 하러 나간 남편이 해풍에 쓸려 사라지면 여자들은 물옷 하나만을 입고 바닷속으로 들어가 전복과 소라를 캐 생계를 이어 나갔다. 이러한 제주만의 독특한 풍정은 변시지의 작품에 빈번히 등장하는 소재들에서 드러난다. 거세게 불어오는 바람의 기운, 이에 버티기 위해 굵은 줄로 얽어맨 초가의 지붕과 돌담, 조랑말 등은 제주의 독자적인 삶의 정형성을 부각시켜 준다. 하

염없이 누군가를 기다리는 듯한, 혹은 멍하니 바다의 물결을 바라보는 듯한 그림 속의 인물들은 기다림의 정서를 구현하면서 생계를 위해 목숨을 담보로 한 이별을 수행하곤 했던 제주인의 일상적 단면을 적절히 반영하고 있다.

다음은 조랑말. 변시지의 제주화에는 조랑말이 빠짐없이 그려지는데, 그럴 수밖에 없는 것이 조랑말은 일종의 제주도의 아이콘이라 할 수 있기 때문이다. 제주도에서 말의 역사는 유구하다. 역사 속의 제주 말은 수난과 수탈로 점철된 고난의 역사에 다름 아니었다. 고려말 최영崔瑩 장군과 변안열邊安烈 장군(변시지의 직계 조상)의 탐라도 정벌도 말을 얻기 위한 것이었다는 주장이 있고, 조선조에 이르러서는 한 해 평균 오백여 필의 말을 진상했다고도 한다. 일제 강점기에도 여전히 제주 말은 공출 대상의 주요항목으로 올라 있었고, 4·3사건까지도 말의 수난은 그치지 않고 있었다. 제주 말에 대체 어떤 특성이 있기에 그 오랜 동안 소유의 대상이 되어 왔을까. 제주인의 끈기와 인내력을 흔히 조랑말의 품성에 빗대어 말하곤 하는데, 그만큼 조랑말은 강인한 생활력을 가지고 있는 가축이었다. 제주의 조랑말은 제주민과 일상을 같이해 오며 삶을 영위하는 데 중요한 기능을 담당했다. 그의 작품 속에 등장하는 비루먹은 듯한 모습의 지치고 초라한 조랑말은 쓰러져 가는 듯한 초가와 늙고 구부정한 모습의 인물과 어울려 제주의 신산스러웠던 역사를 웅변하는 듯 보인다. 또한 작가 자신의 고독을 대변하는 소재라 해석될 수도 있는데, 따라서 화폭 속의 조랑말은 작가의 심상과 제주의 원초적

56. 개인전에 방문한 김흥수 화백과 함께.

이고 역사적인 상황을 암시하는 중요한 상징체로 기능한다고도 볼 수 있다.

다음으로 예감으로서의 새, 까마귀. 까마귀는 거친 자연 속에서의 삶에 어떤 이정표로서 심정적 안정을 도모하는 데 동원되었던 것이다. 까마귀가 백 보 안의 가까운 거리에서 동쪽을 향해 울면 재물수가 있을 것이고, 서쪽을 향해 울면 집안에 질병이 들며, 남쪽인 경우에는 귀신이 들고, 북쪽일 때는 장차 손해 볼 일이 닥친다고 여겼다. 또 숨가쁘게 울어대면 나쁜 일이 생길 것이고, 한가롭게 낮은 소리로 울면 평안이 찾아온다고 믿었다. 그의 까마귀는 돌담 위에 혹은 바람을 타고 거칠게 울어대는 모습으로 정형성을 띠고 있다. 이는 고기잡이를 나갔다 돌아오지 못한 이들의 넋을 달래 준다는 설정이기도 하고, 아니면 곧 닥쳐올 해풍을 암시해 주는 예언자적인 자태를 담고 있기도 한 것이다.

이어도는 환상의 섬이다. 죽어서만 갈 수 있는 섬이기 때문이다. 머릿속에 그려져 있기만 한 섬 이어도는 신산스런 삶 속에서 제주민들이 그려 왔던 유토피아이기도 하다. 바닷속 어딘가에 숨겨져 있다는 전설의 섬 이어도는 언제 목숨을 잃을지 모르는 뱃사람 제주민들에게 불안한 마음을 위무해 주는 안식처로서 존재했던 것이다. 그의 작품 속에 등장하는 몇몇 소재, 사나이나 까마귀, 조랑말

96

등은 바다를 향해 시선을 고정하고 무언가를 보는 듯 생각하는 듯한 모습으로 그려지기 일쑤이다. 이들의 시선이 바다를 향해 있는 듯하면서도 무언가를 사유하는 듯 보이는 것은 제주민들이 오래껏 꿈꿔 왔던 이어도에 대한 환상을 이들 역시 공유하고 있기 때문은 아닐까 싶다.

이러한 해석들은 다소 번쇄(煩瑣)한 것일 수도 있지만 그의 그림에 담긴 서사성을 잘 보조해 줄 수 있는 것으로 보인다. 그리고 그는 이즈음의 자기 변모의 본질을 다음과 같이 말하고 있다. 그가 '제주도라는 형식을 벗어난 곳에' 자신의 세계가 있음을 토로한 것은 자신의 회화에 대한, 기존의 인식에 대한 완곡한 반론이다.

"…사람들은 나를 가리켜 제주도를 대표하는 화가라 한다. 그동안 내가 제주도의 그 독특한 서정을 표현하려 무던히 애써 왔기 때문이다. …하지만 사실은 그렇지 않다. 진정으로 내가 꿈꾸고 추구하는 것은 아이러니컬하게도 '제주도'라는 형식을 벗어난 곳에 있기 때문이다. 인간이란 존재의 고독감, 이상향을 향한 그리움의 정서는 시간과 공간을 초월한 것이고 인간이면 누구나 갖는 것이다. 내 작품의 감상자들이 그런 정서를 공유하며 위안받았으면 한다."[31]

1987년, 그는 오랫동안 지녀 왔던 미술관 건립의 꿈을 이루었다. 고향 서귀포에 세운 '기당미술관'. '기당(奇堂)'은 제주 출신의 재일 기

57. 〈생존(生存)〉 1991. 캔버스에 유채. 45.5×53cm.

1980년대 후반에 들어서 변시지의 화폭은 정태적인 데서 동적인 구도로 바뀐다.
잔잔한 바다와 망연히 서 있던 인물들의 주변은 파도가 일렁거리고
바람이 소용돌이치기 시작했으며, 이들이 마주하고 있는 정황은
극적인 상황으로 바뀐다. 이 그림은 밤바다를 배경으로
비상할 수도 안 할 수도 없는 까마귀떼의 걷잡을 수 없는 상황을 조명해 준다.
바람이라는 제주의 본질을 발견하면서부터 그의 화폭은
이처럼 팽팽한 긴장을 유지하는데, 이는 삶의 현실적 정황과
실존적 본질에 대한 알레고리이다.

58. 〈말과 까마귀〉 1990. 캔버스에 유채. 39.4×31.8cm.

59. 〈어디서 왔다가 어디로 가는가〉 1982. 캔버스에 유채. 92×73cm.

60. 〈떠나가는 배〉1991. 캔버스에 유채. 32×41cm.

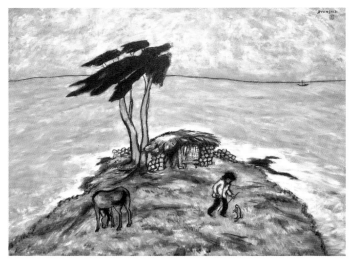

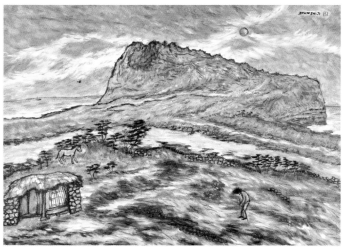

61. 〈제주바다 1〉1991. 캔버스에 유채. 80.3×116.8cm.(위)
62. 〈제주바다 2〉1991. 캔버스에 유채. 112.1×162.2cm.(아래)

업인 강구범康龜範 선생의 호를 딴 것이다. 강구범은 변시지의 외사
촌 형제로서 강 씨의 고모가 그의 백모伯母가 된다. 기당 선생은 일
본에서 고무공장으로 자수성가하여 큰 재산을 모았는데, 거부였음
에도 씀씀이가 매우 알뜰한 사람이었다. 그는 변시지가 생애 최초
의 개인전을 열었을 때 소식을 듣고 찾아와 지원을 약속한 바 있었
으나, 신세지는 것이 부담되어 찾아가지 않은 터였다. 기당 선생은
변시지의 제주 정착 소식을 전해 듣고 1986년에 제주로 날아와 변
시지가 주관하는 바람직한 문화사업이나 기념사업에 대해 의논하
고자 하였다.

　변시지는 미술관 건립을 제안했고 그는 흔쾌히 받아들였다. 건물
은 기당 선생이 맡기로 하고 소장 작품은 자신이 맡기로 했다. 그는
동료 화가들을 찾아다니며 소장 작품을 수집
했다. 지역사회 문화발전을 위해 시에서 관리
운영하는 것이 바람직하다는 의견에 따라 개
관식 날 미술관을 서귀포시에 기증했고, 그는
종신 '명예관장'으로 추대되었다.

　기당미술관은 시 단위의 미술관으로는 국
내 최초이며, 현재 칠백여 점의 작품을 소장
하고 있다. 미술관의 구체적인 계획이나 마스
터 플랜은 그가 직접 기획했고, 이층에는 자
신의 상설 전시장도 마련하는 등 미술관의 면
모를 갖추었다. 이때 일본의 가누마鹿沼 그룹

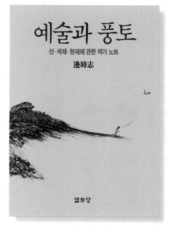

63. 1988년 출간한 『예술과 풍토』
표지.

64. 제주특별자치도 서귀포시 남성중로 153번길 15에 위치한 기당미술관.

의 회장 아들이 제주로 날아와, 가누마 그룹에서 지은 미술관에 데라우치 만지로와 변시지의 상설 전시실을 마련코자 하니 50-100호의 대작 스무 점을 달라는 제안을 했다. 그는 광풍회 최고상 수상작인 〈베레모의 여인〉 등과 제주 풍경 등 열한 점을 가져갔지만, 그가 요구한 스무 점을 채워 주지 못했다.

1991년 제주대학교를 정년 퇴임한 이후에는 주로 50-100호 이상 되는 대작 중심의 작업에 매달렸다. 그의 화폭에는 정지된 화면과 역동적인 화면이 공존하고 있다. 1970년대 이후 제주에 정착하면서 그가 발견한 색조인 황갈색의 장판지 색은 이제 그의 사상이 되었다. 그는 고희기념전(1995) 이후 그가 창립한 '신맥회新脈會'와 「이형전以形展」을 돌보는 한편, 그가 명예관장으로 있는 기당미술관의 작업실과 서귀포 아파트를 번갈아 오가며 작품제작에 몰두했다.

1995년, '제주시절' 이십 년을 결산하는 고희기념화집 『폭풍의 바다』를 일별해 보면, 제주에 정착한 후 그곳의 풍광을 매개로 한 인간들의 삶과 역사에 대한 각성은 그의 미술세계를 복잡한 것에서 단순한 것으로, 사실주의적인 것에서 상징주의적인 것으로, 형상에서 본질로 변모시켜 왔음을 확인할 수 있다. 누런빛과 바람으로 가득 찬 바다는 단순히 평온한 풍경 이상의 것으로 그려진 것이다.

그것은 인간 존재의 소슬한 삶과 역사를 끊임없이 재생산해내고 있는 바탕이었다. 또 현재의 삶과 의식의 세계를 강렬하게 제약하는 것이기도 했다. 아들과 딸 삼 남매는 『폭풍의 바다』에 바치는 헌사 가운데에서

65. 자화상 조소. 1991. 브론즈. 21×21×31cm. 기당미술관.

"…철학과 현실 사이에서 순수한 예술 혼을 그토록 오랫동안 불사르시며 도달한 천지현황天地玄黃의 작품세계. 태초에 하늘은 위에 있어 그 빛이 검고, 땅은 아래에 있어 그 빛이 누랬다. 더욱이 양자는 구분을 할 수 없는 혼돈과 신비로 가득 찬 상태였을 것이다. 검은 선 누런 바탕으로 단순화된 그러한 화폭 속에, 길 없는 길을 가야 함에 지친 듯한 가냘픈 인간의 모습을 형상화함으로써 당신께서 담고 싶었던 것은 무엇이었을까?

그것은 사회가 과학적으로 발달하면 할수록 점점 더 위축되고 소외되고 마는, 그래서 인간은 마치 슬프려고 태어난 것처럼 느끼게 하는 이 세계에 대한 대결 의지가 아닌가 한다. 당신께서는 우리가 삶 속에서 얻게 되는 모든 좌절과 고통, 누구와도 나누어 가질 수 없는 절대적인 외로움 등 그런 숨기고 싶은 나약한 내면을 과감히 들추어내 보여줌으로써, 우리로 하여금 자기를 긍정하게 하고 세계와

66. 고희전에서 부인 이학숙 여사와
함께, 1995.

의 대결을 다시금 모색해 보게 한 것이 아
닐까?"[32]

라고 자문하고 있다.

〈폭풍의 바다〉 연작은 절반이 50호에
서 100호에 이르는 대작이고, 바다와 언
덕, 나무와 인물의 머리칼 등으로 휘몰아
치는 바람은 작가의 내면적 방황과 절망
의 심연을 형상화하고 있다. 한편 〈제주
바다〉 연작으로 이어지는 작품들에서 바
람은 잦아들고, 고요한 평심과도 같은 잔
잔한 물결 속에 어떤 예감을 가득 담아낸
다. 그것은 기다림, 만남, 이별, 죽음의 이미지와 닿아 있다. 까마귀
떼의 어지러운 비상은 불길한 예감을 보여주며, 그것은 삶의 연속
성 속에서 파악하고 있는 것처럼 보인다. 〈대망〉은 그가 죽음을 불
안이 아닌 또 다른 세계에 대한 희구로 바라보고 있음을 드러낸다.

그는 폭풍 연작 이후에는 또 다른 하나의 실험적 작업을 시작했
는데, 그것은 극도로 절제되고 단순화된 구도로써 끝을 맺는 '먹그
림'이다. 그가 오래전부터, 아마 서양화를 하면서 마음 어느 한구석
에 자리잡고 있었던 수묵에의 향수가 다시 작용한 것일 것이다. 그
는 이미 오래전부터 틈틈이 수묵 담채에 대한 강한 집착을 내보인
적이 있는데, 이는 최대한으로 단순화되는 주제 전개, 황갈색조와

검은 필선 외에 극히 제한된 자연적 색조 보완으로 자연을 농축시
켰던 작업을 더욱 극대화한 방법으로 보인다. 이때의 그의 먹그림
은 순간적으로 대상의 중심을 포착하여 단 한 번의 운필로 치닫는
민첩성과 과감성과 생략법을 함께 아우른다. 마치 시서화 일체사상
의 정신세계인 문인화적 특성이 엿보이기도 하는 것이다. 이것은
그가 터득한 자기 절제의 또 다른 표현이 아닐 수 없으며, 그것은 황
갈의 바탕색과 건삽한 먹선의 제주시절부터 이미 예고된 것이었다.
그는 한 에세이에서

"자연과학적 견지에서의 형태적 미완성은 동양화에서는 결코 미
완성이 아니다. 대상의 정확한 묘사로부터 차차 불필요한 것을 지
워 나가는 작업이야말로 대상에 관념상으로 접근해 가는 방법이라
고 보는 것이다. 잡다한 디테일로부터 초탈하여 대상의 정수精髓만
을 과감히 표출, 주제적인 것만을 집중하는 선의 필세筆勢에 기운생
동氣韻生動의 묘가 있다는 것이 당대唐代의 화론畵論이었다. 일지一枝의
죽竹에 전 우주의 신운神韻을 표상한 것이야말로 완성의 극치로 일
컬어지는 것이다.

　이런 관점에서 동양과 서양의 예술이념은 아주 대조적이다. 서
양의 고전적 예술이념이 '재현'에 있었다면 동양의 그것은 '표현'에
있었다. 이러한 동서 문화권의 이념의 차이는 오랜 동안의 시간을
지나면서 미술사에 각각 독자적 전통을 형성했다. '재현'은 현상적
사물의 자연스런 묘사에 따르지만, 본래는 이데아를 반영하려는 노

력이었고 필연적으로 신적인 초
월자를 지향하는 의미가 있었다.
'표현'의 경우는 자연과 우주라는
대상에 표현 주체인 화가 자신의
삶의 이념이나 가치 또는 정서를
주관화하여 주체적으로 자신의
모습을 투영한다.

67. 〈해변 2〉1996. 캔버스에 유채. 17×21cm.

　　표현이든 재현이든 이는 모두 묘사가 개인의 필연적인 실존의 신
비에 관한 것이 아닐 수 없으며, 예술은 그래서 그 제작 이념에 있어
존재의 신비를 직접 상관자로서 이끌어 가는 것이 아닐까."[33]

라고 하여, 서양화의 재현적 특성과 동양화의 표현적 특성에 대해
언급하고 있다. 이는 자연과 우주에 대한 표현 주체로서의 화가 자
신의 자의식을 잘 드러낸 것이다. "잡다한 디테일로부터 초탈하여
대상의 정수만을 과감히 표출, 주제적인 것만을 집중하는 선의 필
세"에 그는 먹그림을 차용해 본 것이다.
　　변시지의 제주 이후의 회화적 맥락은 짙은 황토의 색조와 보다
분명한 기호와 상징, 그리고 화면을 이용하여 자신의 내면적인 메
시지를 전달하고자 하는 의지가 나타나게 되는 다양한 표현적 기법
이 강화되는 과정으로 요약된다. 이즈음의 신문과 잡지는 그의 그
림이 사이버 시대의 갤러리를 선도하고 있음을 지적하고, 이는 그
가 그동안 벌여 왔던 작업의 방향과 그 정점이 마침내 보편성과 세

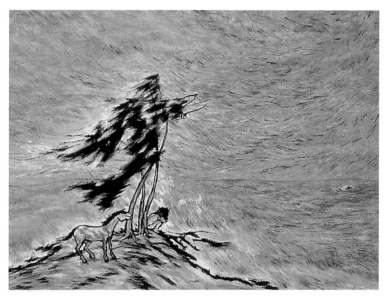

68. 〈폭풍의 바다 1〉 1990. 캔버스에 유채. 80.3×116.8cm.

〈폭풍의 바다〉 연작들은 50호에서 100호에 이르는 대작들로 되어 있다.
과거의 정태적이고 따스한 톤이 언덕에 들이치는 파도와
바람의 소용돌이로 급변한다. 그리고 존재에 대한 작가의 내면적 방황과
절망의 심연을 격렬한 터치의 붓놀림으로 형상화했고,
원시의 바람이 장엄한 율동으로 화폭을 뒤덮고 있다.

69. 〈폭풍의 바다 2〉 1993. 캔버스에 유채. 112.1×162.2cm.

70. 〈폭풍의 바다 3〉 1992. 캔버스에 유채. 91×116cm.

71. 〈폭풍의 바다 4〉 1993. 캔버스에 유채. 130×97cm.

72. 〈폭풍의 바다 5〉 1993. 캔버스에 유채. 91×116cm

73. 〈폭풍의 바다 6〉 1993. 캔버스에 유채. 91×116.8cm.

74. 〈추모〉 1995. 캔버스에 유채. 22×27cm.

75. 〈거친 바다, 젖은 하늘〉 1996. 캔버스에 유채. 130×162cm.

76. 〈폭풍의 바다 9〉 1990. 캔버스에 유채. 91×116.8cm.

계성을 획득하게 된 것을 웅변해 주는 것이다. 이즈음 매스컴들은 그를 "세계적인 작가들과 같은 반열에 서는 한국 최초의 작가"[34]라고 소개했다. 이는 시간과 공간의 제약 속에서만 가능했던 기존의 '화랑' 개념이 무너지고, 동시다발적으로 유파와 이념과 방법을 검색할 수 있는 사이버 갤러리가 이룩한 성과라 이를 만하다. 이제 현대미술은 검색되기 시작했다. 지역적 권위나 일시적 성가聲價로부터 벗어난 자리에서 평가되고 호가呼價되기 시작한 것이다.

세계 화단으로 진입해 있는 최근의 변시지 회화의 의미는 다만 사이버 공간의 상업주의의 일환인가, 아니면 비서구 지역 미술에 대한 호기심의 발로인가? 변시지의 그림은 분명히 이 두 가지를 모두 거부하는 지점에 서 있다. 근대미술 백 년의 역사를 유럽, 미국 중심의 서구미술과 아시아, 아프리카, 남미를 중심으로 한 비서구 미술로 크게 나누어 볼 때, 최근의 이러한 일련의 변화는 주목할 만하다. 서구지역의 미술을 추앙하고 따르던 기존의 미술사에 일대 변화가 온 것이다. 한국 근대미술사 역시 서구적인 것과 전통적인 것과의 갈등의 역사에 다름 아니었다. 이는 미술 분야뿐만 아니라 우리 문화 전반에 걸친 공통의 고민이었다.

어설픈 서구 추수追隨의 모더니즘도, 관습에 얽매인 권위주의도, 예술적 편견도 이제는 세계인이 함께 보는 사이버 갤러리에서 검증받게 된 것이다. 수용과 저항의 갈림길에서 자기 예술의 정체성을 찾는다는 일의 지난함은 그의 오사카-도쿄-서울-제주로 이어지는 순례자의 예술적 탐색의 과정이 잘 말해 준다. 변시지의 화업 오

77. 〈흔들리는 수평선〉 1997. 캔버스에 유채. 61×72cm.

십 년 생애는 화단의 중심에서 한 발짝 비켜선 자리에 외롭게, 그러나 고고하게 서 있었다. 그리고 그는 비로소 황갈색의 폭풍 속에 서 있는 자아를 '발견'한 것이다.

한국 현대미술사의 알리바이는 이제 검증되기 시작했다. 변시지는 일본의 관학 아카데미즘의 정통 미술로부터 출발하여 일찍이 "그의 그림을 인정한다면 대가가 다친다"는 불길한(?) 칭송으로 출발, 마침내 '광풍회' 최연소 최고상의 기록을 세웠고, 이제는 인터넷의 사이버 화랑에서 세계무대에 진입했다. 이 사실이 화가로서의 그의 천재성과 업적을 다 말해 주는 것은 아니지만, 그러나 이는 한국 현대미술의 역사에 기록적인 것은 분명하다.

변시지는 작은 키에 베레모를 단정히 쓰고 지팡이를 짚고 다닌다. 얼굴은 전체적으로 넓고 둥근 데다가 표정은 맑고 목소리는 소년처럼 어눌했다. 그가 걸음을 옮길 때마다 머리 위의 모자는 일정한 각도로 양쪽으로 흔들리고 지팡이에 의지하기보다는 지팡이가 그에게 매달려 있는 듯 보였다. 걸음걸이가 느리지 않아서일까. 그의 걸음걸이에는 이상하리만큼 단호함과 절도가 있었다. 말씨가 어눌해서 처음 만나는 사람은 그의 오랜 일본 생활 때문인가 하지만, 그는 아예 처음부터 세상살이에 대해 천진무구한 사람임이 분명했다. 그는 사람들 앞에서 다소 수줍음을 타는 듯했고, 텔레비전 화면에 똬리 튼 구렁이가 나오면 고개를 돌려 버린다. 이럴 때 그는 꼭 어린애 같았다.

78. 〈폭풍의 길〉 1995. 캔버스에 유채. 60×72cm.

79. 〈어디서 왔다가 어디로 가는가〉 1992. 캔버스에 유채. 72.7×90.9cm.

변시지의 주제와 구도의 전형성이 잘 드러난 작품이다. 지팡이를 짚고 꾸부정한
모습으로 풍경 속을 걷고 있는 이 나그네는 물론 작가 자신의 아날로그이다.
산을 중심에 두고, 떠 있는 배와 초가 한 채와 먼 길 걸어온 사내를
일직선상에 두고, 그것들을 한 점 기호로써 원경 처리했다.
그것은 단순히 바라보는 풍경이 아니라 자전(自傳)으로서의 풍경임을 암시한다.
풍경의 주체로서의 화가의 고독감이 존재에 대한 우주적 연민으로 확산되고 있다.

80.〈태풍〉1993. 캔버스에 유채. 197×333cm.

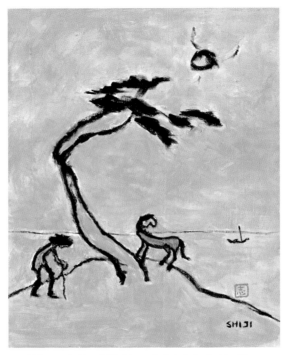

81. 〈하늘로 가려는 나무〉 2003. 캔버스에 유채. 41×32cm.

그러나 시간이 지나면서 사람들은 그의 어투에는 사실 눌변을 가장한 탁월한 논리가 숨어 있음을 알게 되고, 구렁이 한 마리 제대로 마주 처다보지 못하는 여린 심성 속에는 폭풍우와 격랑이 함께 일고 있음을 보게 되며, 한쪽으로 기우는 그의 걸음걸이에서는 양보할 수 없는 자신의 예술세계에 대한 도저한 집념의 행보를 보게 되는 것이다. 제주-오사카-도쿄-서

82. 스미소니언미술관에 전시된 변시지 작품. 2017.

울-제주로 이어지는 그의 예술의 구도적求道的 순례의 길에는 그의 황토빛 사상이 형성되어 가는 과정이 촘촘히 배어 있음을 알게 된다.

그의 황토빛의 사상은 하나의 절정을 이루었다. 그것은 그의 세계관이 되었고 지순한 조형미로 탄생하였다. 얼굴에 마주치는 바람이 인간을 지혜롭게 한다고 했던가. 바람은 신화의 가장 오래된 형태 중의 하나이며, 폭풍은 오래된 영웅 서사시의 줄거리를 이루는 요소이자 그것처럼 관심과 두려움의 대상이 되는 것은 없다. 그리하여 그의 화폭에 이는 풍랑과 바람에서 우리는 삶의 외경畏敬과 현존재의 시련을 함께 보는 것이다.

그는 자연 속에서의 인간의 실존적 위상을 바라보는 우주적 연민, 달관과 체관의 세계를 형상화하는 어떤 높은 경지를 이룬 듯하다. 변시지의 그림처럼, 예술과 풍토, 지역성과 세계성, 동양과 서

양이 함께 만나는 희귀하고도 소중한 사례를 보여준 예는 아직 없다.

2013년 유월, 서귀포에서 두 달 전에 고려대학교 안암병원으로 후송되어 사십 년만에 처음으로 두 달간 가족과 함께 치료의 시간을 보낸 후 향년 88세. 서귀포 작업실에 걸려있는 캔버스의 물감이 마르지도 않은 채였다. 그동안 사십여 회의 개인전을 가졌지만 그의 예술은 언제나 모색이요 출발이었다. 제주–오사카–도쿄–서울–제주로 이어지는 그의 삶의 궤적은 한 예술가의 구도자적 순례에 다름 아니었다. 그가 자발적 고독 속에서 이루어낸 작품 중 미국의 스미소니언박물관에 동양의 작가로는 유일하게 그의 작품 두 점이 상설 전시되고 있으며, 선생이 생전에 남긴 유화 수묵 조각 판화 등 1300여 점의 작품들은 건립을 논의 중인 기념관과 미술관에 소장될 것으로 알려지고 있다.

주註

1. 어렸을 때 그의 이름은 '시군(時君)'이었다. 일본에서는 아이들 이름 뒤에 '군'자를 붙였는데, 다른 애들이 '시군군'이라 놀리는 바람에 부친이 배를 타고 고향까지 가서 호적 이름을 '시지(時志)'로 바꿨다.
2. 구본웅, 「조선화적 특이성」, 『동아일보』, 1940. 5. 1-2.
3. 「문전(文展)」의 양화(洋畵)를 지배한 것은 백마회(白馬會) 계열의 외광파(外光派) 화풍과 태평양 회화 계열의 사실주의 화풍이었다. 이 가운데 외광파의 화풍을 추구하던 백마회가 1911년 해산되어 다음 해 그 후신으로 광풍회가 결성되었다.
4. 이인성은 '광풍회' 입상의 프라이드가 대단했던 화가였다. 귀국 후 서울에서 술에 취해 귀가하던 어느 날 경찰의 임검에 걸려 시비가 붙었다. 이때 그는 일본에서 성공하여 귀환한 화가를 몰라본다며 경찰을 크게 나무라며 모욕을 주었다. 파출소에 돌아간 경찰이 격분하여 이인성의 집까지 찾아와 권총 살해한 사건은 유명하다.
5. 『産業經濟新聞』, 1951. 7. 26.
6. 『讀賣新聞』, 1953. 3. 20.
7. 이건용, 「'제주풍경화'를 통해 얻어진 세계성의 획득」, 『우성 변시지 삶과 예술』, 예맥화랑, 1992.
8. 고희찬, 「변시지의 제주풍화 연작에 대한 연구」, 단국대학교 석사학위

논문, 1994, p.8.

9. 고희찬,「변시지의 제주풍화 연작에 대한 연구」, p.9.

10. 조병화,「제4회 유화회고전」『경향신문』, 1958. 5. 21.

11. 오광수,『한국현대미술사』, 열화당, 1995, pp.150−151.

12. 변시지,「꿈꾸는 삶은 아름답다」『삶과꿈』, 1998. 11, p.106.

13. 오광수,「이 달의 전시회」『신동아』, 1977. 4.; 오광수,「변시지의 예술」『우성 변시지 화업 오십 년』, 우석, 1992. p.148 참조.

14. 고희찬,「변시지의 제주풍화 연작에 대한 연구」, p.10.

15. 변시지,「풍토의 미」『신동아』, 1976. 2.

16. 김용삼,「제주와의 만남은 운명이었다」『월간조선』, 1995. 7.

17. 『월간조선』, 1995. 7.

18. 원동석,「제주도와 변시지 예술」『우성 변시지 화집』, 1986, pp.163−164.

19. 송상일,「원체험에의 순례」『변시지 제주풍화집』, 봅데강, 1991.

20. 이건용,「'제주풍경화'를 통해 얻어진 세계성의 획득」, p.116.

21. 『동아일보』, 1985. 12. 20.

22. 오광수,「변시지의 근작−격랑의 구도」『우성 변시지 삶과 예술』, p.114.

23. 고대경,「숙명의 제주바다를 그려 왔다」『제민일보』, 1995. 6. 17.

24. Renato Civello, "La Corea all' Astrolabio," *Secolo d'Italia,* 1981. 10. 21.

25. 『제민일보』, 1993. 9. 1.

26. 변시지,「풍토의 미」.

27. 이구열,「제주도에 귀착한 이색예술」『우성 변시지 화집』, p.167.

28. 『제민일보』, 1995. 1. 1.

29. 이수익,「검은 抒情—변시지의 제주풍화집에서」『현대시』, 1990. 2.

30. 고희찬,「변시지의 제주풍화 연작에 대한 연구」.

31. 변시지,「꿈꾸는 삶은 아름답다」, p.107.

32.「책 머리에―고희기념화집 출간을 맞이하여」『폭풍의 바다』, 1995.

33. 변시지,「재현과 표현」『예술과 풍토』, 열화당, 1988, p.32.

34.『제민일보』(1997. 6. 4.)와 미술전문지 월간『아트 코리아』(1998. 12.)
는 본격적인 사이버 갤러리 시대를 열어 가고 있는 변시지를 "세계적
인 작가들과 같은 반열에 서는 한국 최초의 작가"라고 소개하고 있다.

예술과 풍토

나의 미학 아포리즘

변시지

선·색채·형태에 관한 작가 노트

1

아름다움美은 사람에 따라 지역에 따라 시대에 따라 다르기 마련이다. 그것은 서로 상반되거나 모순되어 보일 만큼 다양한 차이를 드러낸다. 그러나 이 모든 차이를 무시하고 우리가 마주치게 되는 아름다움의 근원에 대해서는 일단 두 가지로 나누어 볼 수 있겠다. 우리가 삼라만상 속에서 발견하는 아름다움과 창조하는 아름다움이 그것이다.

발견하는, 즉 찾는 아름다움과, 창조하는, 즉 만드는 아름다움 사이에는 어떤 차이가 있는가. 사람들은 삼라만상의 대자연 속에 막연히 아름다움이 있다고 말하지는 않는다. 하나의 풍경, 한 개의 이름 없는 풀꽃은 그것이 풍경이고 꽃이기 때문에 아름다운 것이 아니라 그것 나름의 선과 형태와 색채의 어울림이 그럴싸해서 아름다운 것이다. 회화나 조각, 음악과 문학에 묘사되는 아름다움 또한 마찬가지다. 사물이 제 나름대로 아름답다는 것은 아름다움의 종류에서보다는 아름다움의 의미에 의해서일 것이다. 슬픈 모습이 슬프

게, 애잔한 미소가 애잔하게 조각되거나, 명랑하고 인간미 넘치는 개성 있는 인물을 묘사한 소설 속에서 우리는 그 나름의 개성적인 아름다움을 발견하는 것이다. 감상하는 쪽과 제작하는 쪽 모두가 어떤 의미에서는 아름다움에 다같이 참여하고 있다는 점에서, 아름다움의 창조와 발견은 궁극적으로 동일 행위라 할 수 있다.

2

모든 시대에 걸쳐 아름다움은 감성적 또는 직관적으로 파악되는 정신의 가치이다. 따라서 아름다움이란 아는 것이 아니라 느끼는 것이다. 아름다움에 대한 어떠한 세밀한 해설도 그것은 아름다움의 조건이지 아름다움 그 자체는 아니다. 그러나 오늘의 우리는 아름다움 자체를 느끼기보다 그것에 대해 해설하거나 그것에 대한 이야기에 더 흥미를 느낀다. 아름다움의 본질은 감동이 없이는 이룰 수 없는 곳에 있다. 해설이나 설명이나 분석이나 평가는 추궁하면 할수록 아름다움의 본질로부터 멀어진다. 아름다움은 인지의 대상이 아니라 감각의 대상이다.

3

화가가 그리는 자연은 풍경이나 정물은 물론 인간과 동물 모두를 포함한다. 자연을 사생한다는 것은 단순한 색채나 형태의 시각적 성질을 본뜨는 것이 아니라, 묘사하고자 하는 대상의 본질적 의미나 아름다움에 도달하고자 하는 것이다. 형태의 아름다움과 자연물

134

의 의미를 동시에 관조한다는 것은 아는 것과 보는 것에 관여한다. 벽에 걸린 모나리자의 손이 매혹적인 것은 그것이 아름다운 부인의 손이라는 것을 '알고' 있기 때문이다.

하나의 대상에 관한 지식은 많으므로 그 대상을 직접 보고 느낄 때는 연상이 따른다. 그래서 그 지식에서 오는 흥미가 보충되는 경우가 많다. 모나리자의 '미소'에 관한 한두 가지 일화가 있다. 그녀를 그릴 때 레오나르도 다 빈치는 항상 웃기는 제스처를 해 보였다는 얘기가 있고, 또 그림을 그리는 동안은 악사를 불러다가 연주함으로써 그녀를 즐겁게 해주었다는 얘기도 있다. 그림을 보는 사람은 이와 같은 정보로써 그림을 보는 이상의 흥미를 느낄 수 있지만, 그러나 이는 진실로 그림을 감상하는 것이 아니며 작품의 본질과도 관계가 없는 것이다. 그러나 한편으로 석조 건물은 무한한 중량을 가지고 있는 것으로 우리 눈에 보이게 되는 것은 그것이 돌이라는 선입감 때문일까. 그렇다면 딱딱하고 차가운 대리석의 나체상은 어째서 어떠한 지식으로 인하여 부드러운 육체로 보이는 것일까. 그것은 선의 방향이나 표면의 넓이 등에 의한 시각적 성질 때문일 것이다.

석조 건물의 돌은 물론 눈에 보이는 중량이지 현재 손에서 경험한 것과 같은 중량은 아니다. 눈에 보이는 것은 어디까지나 시각적이다. 그러나 우리가 어떠한 돌의 중량을 알고 있다 하더라도 그것은 석조 건물의 중량에 비교할 수 없을 만큼 가벼운 것이다. 이러한 경험을 근원으로 하여 대건축의 중량을 상상하게 되는 것이다.

4

루벤스나 고야 혹은 르느와르를 보고 있노라면 우리는 늘 그 형태와 색채에 감추어진 부드러움 속에 빠져들곤 한다. 수목이나 암석이나 금속 따위의 사물마저도 명주나 꽃잎을 손으로 만졌을 때처럼 그 느낌은 부드럽고 유연하다. 눈에 보이고 만져지는 것처럼 확실한 감각은 없다. 그러나 이렇게 '그려져' 있는 수목이나 땅이나 암석에서 실물보다 더 부드러운 촉감과 유연성을 느끼게 되는 것은 무엇 때문인가. 미적 감각 또는 감각적 미야말로 사물과 예술을 잇는 기본적 정서이다.

5

하나의 미적 대상은 다만 하나의 순수한 시각의 대상으로만 존재하지는 않는다. 꽃이나 책상은 색채와 형태로 이루어져 있지만, 한편으로 그것은 풀과 나무로 되어 있기도 하다. 미적 대상에서 느끼게 되는 시각적 의미는 이와 같이 다른 어떠한 경험에서 유래되는 의미와 결합되어 있다. 한 개의 과자를 진실로 아름답게 보는 사람은 거기에서 향기와 맛을 추구하지 않는다. 색채와 형태만이 그것을 아름답게 보는 기준이 될 것이다.

우리들의 미의식이 색과 형태 이외의 것으로 이동할 때 우리는 이미 그 사물을 순수하게 보려는 태도에서 벗어난다. 과자가 심미의 대상에서 식욕의 대상으로 옮아갔을 때는 우리는 시각이 아니라 미각을 생각하고 있는 것이다. 시각적 대상에 미각적 충동이 끼어

드는 순간 과자에 포함된 특수한 미각의 의미가 시작되는 것이다. 그것은 과거의 경험에 의한 기억으로서의 미각적 입장으로 이동하는 것을 뜻한다. 한 개의 과자를 보고 먹고 싶어 하는 욕구는 색과 형태의 아름다움을 떠나 다른 의미를 의식하게끔 요구하는 것이다.

6

프라 안젤리코의 '십자가의 그리스도'가 단순한 예술적 입장에서보다는 종교적 입장에서 그려졌다는 사실은 의미 있는 것이다. 예술이란 감정경험을 환기시키는 것을 목적으로 하는 가치의 묘사이다. 이때의 가치란 단순히 미적이라고 말할 수 있는 것 이외에 윤리적 · 종교적 · 애국적 · 도덕적 이념 따위가 포함되기도 한다.

신비한 기적, 하나의 사건도 그것을 자연의 대상으로서 볼 수 있는 한 그것은 시각의 대상이다. 그것을 볼 수 있는 한 그림을 그리는 화가의 입장에서는 신비한 기적 또는 그러한 자연경관을 봤다고 해서 신을 믿는 신도처럼 보이지 않는 신을 믿는 것은 아니다. 회화의 세계에서는 믿었기 때문에 성립하는 세계가 아니라 보였기 때문에 볼 수 있었던 세계이다. 그림으로 그려져 있는 기적을 이해하는 데 있어서는, 사람들은 성서에서 얻은 정보에 의해서 그림에 그려져 있는 광경의 전후를 비로소 이해하게 될 것이다. 이렇게 함으로써 어떠한 종교적 경험을 얻게 될 수도 있다.

회화에서 그릴 수 있는 것은 오직 회화적인 것, 즉 시각적 의미의 것뿐이다. 그러나 가끔 종교적 경험을 가진 사람들에 의해 "회화가

본질적 의미에서 색과 형태의 시각적 측면에서만 다루어져 있다고 할지라도 그림을 보는 사람도 인간이므로 단순히 눈으로만 보지는 않을 것이다”라고도 말할 수 있다. 이 경우는 그림에 대한 정보나 지식으로 인하여 종교적 입장에서 믿고 경배할 수 있는 경우이다. 동서의 종교화는 흔히 감상물로서보다는 교화시키거나 신앙심을 고양화할 목적으로 많이 그려졌다.

회화에 도덕적 · 종교적 · 사회적 이념 따위의 의식이 결부되는 것은 자연스러운 일이지만, 그것들은 모두 예술의 독자적 영역을 침범하지 않는, 종속적 관계가 아닌 상호의존적 또는 상호보완적 대등관계에서 서로의 영역이 존립하게 된다. 신은 미술가에게는 보이기 위해 존재하고, 신앙인에게는 믿게 하기 위해 존재한다.

7

사물을 바라보거나 소리를 듣는 감각적 체험은 우리로 하여금 예술작품의 창작을 고무시키는 동기적 기능을 수행하게 한다. 그림을 그린다는 것은 그러므로 단순한 손가락 운동뿐 아니라 그리려 하는 의지와 그것을 형상화하려는 미의식이 전제된 행위에 다름 아니다.

우리 앞에 놓인 하나의 풍경이 제각기 다르게 보이는 것은 그 풍경이 여러 가지 모습을 하고 있어서가 아니라 그것을 바라보는 사람이 여럿이기 때문이다. 하나의 풍경은, 어떤 사람에게는 그 사람만이 볼 수 있는 풍경이며 그 사람 이외에는 아무도 볼 수 없는 세계가 된다. 그것은 그 사람만의 형태와 색깔로 캔버스 위에 재창조된

다. 현실로 존재하는 자연과 캔버스 위에 그려진 자연은 물론 다르다. 그것은 풍경과 사물, 인간과 세계에 대한 작가의 예술적 · 이념적 해석이요, 자신의 삶의 방법의 한 형태이다.

샤를르 바토에 의하면, 예술은 인간을 위해 인간이 만든 것이며 그 제일의 목적은 쾌락에 있다고 했다. 자연은 아주 단순하며 단조로운 쾌감밖에 없기 때문에 미술가는 거기에 쾌락을 적당하게, 사정에 따라 정신을 불어넣으면서 새로운 예술적 질서를 창조한다. 이때의 예술가의 노력은 자연의 가장 아름다운 부분을 선택하고 그것을 보다 훌륭하게, 자연 그 자체보다 더 완벽하게, 더욱 자연스러이 드러내고자 하는 것이다. 예술은 자연을 모방하지만 그것을 복사하지는 않는다.

미술은 자연을 모방하되 사물과 대상을 선택한다. 여기서의 선택이란 대상의 나열이 아니라 화가의 미의식의 표출방식이다. '있는 것'보다는 '있어야 할 것', '특이한 하나'보다는 '범상하고 일반적인 것'—이른바 존재보다는 당위에, 특수보다는 보편 · 영원에 모방의 본질이 있다. 모방은 그러므로 베끼기가 아니라 창조의 정신이다.

8

예술은 넓은 의미에서 기술의 일종이며 그 어원은 고대 그리스어인 '테크네techne'에서 비롯되었다. 그러나 무언가 기술적으로 제작되었다고 해서 그것이 곧 예술일 수 있는가. 제비가 집을 짓는 놀라운 기술을 보고 그것을 예술이라 하지는 않는다.

이와 같이 단순한 의미의 제작물과 예술을 구분지어 주는 것은 무엇일까. 그리스 사람들은 그것을 특히 인간의 힘, 그것도 실용적인 효용가치를 떠난 독자적으로 완결된 정신적 가치를 지니고 있는 제작능력을 단순한 기술과 구별했다.

특히 오늘날에 와서는 미적 작품·회화·조각·음악·시 등을 형성하는 인간의 창조활동이나 거기에 따른 성과를 예술로 지칭하게 되었는데, 이때의 창조의 의미는 각각 다르다. 그것은 곧 자연에서는 자발적인 것이요, 기술이나 지식에서는 개념적인 것이요, 예술에서는 직관적인 것이다. 이러한 예술창조의 근원으로 상상력, 유희충동, 모방충동, 표출충동 등의 심리적·정서적 동기가 작용한다.

한편 예술을 예술가의 창조의욕에 따라서 회화·건축·조각·시·음악 따위로 분류하고 있고, 그 존재양식도 공간적인 것, 시간적인 것으로, 또는 매체가 무엇이냐에 따라 달리 분류되기도 한다. 예술매체의 다양화에 따라 이러한 경향은 현대에 이르러 더욱 확대되고 있으며, 이에 따라 기술이 갈수록 발전하기 때문에 고대와는 다른 의미에서 예술과 기술과의 화해적 관계가 이루어지고 있다. 결국 예술 스스로의 물질현상 또는 물질의 조건은 인간에 의해 그리고 인간과 함께 변환시켜 간다 하겠다.

9

예술이란 인간의 의도적인 자기표현의 정신활동이라고 말하기

도 하고, 눈에 보이는 대상에서 받게 되는 정서와 감수성을 드러내 보이는 정신활동이라고 말하기도 하고, 또 어떤 사람은 인간의 삶에 대한 자기 나름의 독특한 해석의 방편이라고 말하기도 한다. 그러나 이러한 예술 이해에 대해서는 하나의 약점이 있다. 그것은 자기표현이 꼭 예술은 아니라는 점이다. 자기표현, 즉 감정의 표출이나 개성의 발휘가 예술창작의 주요 목적이며 의미라면 부부싸움도 일종의 예술이 될 수 있다. 부부 중 어느 한쪽이 흥분한 나머지 접시를 내던졌다고 하자. 그 깨어진 모양이 사람마다 다르다. 흥분해 던진 이의 그때의 감정은 외재화外在化되고 거기에 그의 개성이 나타나는데, 그것이야말로 즐거운 자기표현이 아닐까. 이같은 의미에서 잭슨 폴록은 예술가라 할 수 있었지만, 그러나 그는 이러한 작업상의 한계로 자살하고 만 것이 아닌가.

액션 페인팅에서는 스스로의 감정의 흐름에 따라 자유롭게 손을 움직여 자기를 표현한다. 부부싸움이나 폴록의 그것은 이런 점에서 비슷한 점이 많다. 이와 같은 것은 표현상의 어떠한 구속, 이를테면 사생이나 양식이나 규칙 등의 구속이 적으면 적을수록 표현의 자유, 다시 말하면 자기표현의 분량과 방식은 그만큼 증대되는 것이다.

10

그리스의 조각이나 도자기에 그려져 있는 회화는 선과 색채가 아주 선명한 시각적 조형예술로서, 이상적 전형으로 완성된 이데아를

가능한 한 물질의 세계로 재현하려는 그들의 노력의 흔적을 잘 말해 주고 있다. 이같은 재현으로서의 모방은 그리스 시대 이후 서양 예술의 오랜 미학상의 원리가 되었다.

그러나 플라톤은, 철학자가 아닌 예술가들 특히 시인이나 화가는 일종의 접신接神된 상태에서 창작을 하기 때문에 도리어 진리로부터 사람의 정신을 멀어지게 한다고 했다. 진리란 인간의 이성적 상태에서 접근이 가능한 것인데, 시의 그 서정적 요소(신들린 상태)는 인간의 이성을 흐리게 하여 결과적으로 진리에 접근하는 일을 방해한다고 하였다. 또한 시인이라는 모방자는 모방의 대상을 잘 알지 못하는 존재라고 했다. 예컨대 하느님이 이데아(진실)를 창조했다면 목수는 이 이데아를 모방하여 탁자를 만들었고, 화가는 이 탁자를 모방하여 그림을 제작하기 때문에 이데아의 그림자만을 좇는 존재라는 것이다.

이러한 시인 예술가 추방론은 그의 제자 아리스토텔레스에 의해 수정 비판되어, 모방의 이념이 긍정적으로 계승 발전되었다. 시대가 흐름에 따라 모방의 가치는 재현하거나 재현하는 대상들의 '재현적 진실'이 되었으며, 이가 곧 리얼리즘의 중심적 관점이었다. 그런 의미에서 베르메르의 정확 무비한 베네치아 풍경화와 같은 작품을 오늘날에 다시 시도한다면, 사진이 일반화된 현대사회에서 과연 어떤 의미가 있을 것인가 싶다.

오늘의 예술은 종래의 낡은 재현론에 대한 끊임없는 반성과 모색과 탈피와 실험을 통해 자기만의 새로운 이념을 추구하지 않으면

안 될 것이다.

11

자연과학적 견지에서의 형태적 미완성은 동양화에서는 결코 미완성이 아니다. 대상의 정확한 묘사로부터 차차 불필요한 것을 지워 나가는 작업이야말로 대상에 관념상으로 접근해 가는 방법이라고 보는 것이다. 잡다한 디테일로부터 초탈하여 대상의 정수精髓만을 과감히 표출, 주제적인 것만을 집중하는 선의 필세筆勢에 기운생동氣韻生動의 묘가 있다는 것이 당대唐代의 화론畵論이었다. 일지一枝의 죽竹에 전 우주의 신운神韻을 표상한 것이야말로 완성의 극치로 일컬어지는 것이다.

이런 관점에서 동양과 서양의 예술이념은 아주 대조적이다. 서양의 고전적 예술이념이 '재현'에 있었다면 동양의 그것은 '표현'에 있었다. 이러한 동서 문화권의 이념의 차이는 오랜 동안의 시간이 지나면서 미술사에 각각 독자적 전통을 형성했다. '재현'은 현상적 사물의 자연스런 묘사에 따르지만, 본래는 이데아를 반영하려는 노력이었고 필연적으로 신적인 초월자를 지향하는 의미가 있었다. '표현'의 경우는 자연과 우주라는 대상에 표현 주체인 화가 자신의 삶의 이념이나 가치 또는 정서를 주관화하여 주체적으로 자신의 모습을 투영한다.

표현이든 재현이든 이는 모두 묘사가 개인의 필연적인 실존의 신비에 관한 것이 아닐 수 없으며, 예술은 그래서 그 제작 이념에 있어

존재의 신비를 직접 상관자로서 이끌어 가는 것이 아닐까.

12

회화예술의 토대는 조형감각이다. 형태와 색채의 통일과 조화야
말로 그것이 구상이든 추상이든 관계없이 우리에게 미적 쾌감을 고
양시킨다. 그것은 예술의 형식과 기법과 장르에 따라 다양한 정서
와 심미적 위안을 준다. 창작자의 입장에서 볼 때 그것은 사물의 보
다 더 본질적이고 핵심적인 형태와 이미지에 접근하려는 노력의 소
산이요, 그것을 추구하기 위한 자기 자신의 예술가적 양심과의 화
해의 결과이다.

회화예술에서 감성적으로 지각되는 요소는 형태 또는 색채 이외
의 것은 없는 것으로 보인다. 색채와 형태가 어떠한 조화와 비율에
의해 배열되었을 때 우리는 거기서 쾌감을 느낀다. 반면에 그 배열
이나 균형이 형성되지 못했을 경우에는 무관심 또는 불쾌감에까지
이르게 된다. 이는 사람의 육체와 정신의 균형에 비유할 수 있겠다.
화가는 이같이 색채와 형태로 통일과 조화를 창출함으로써 우리를
즐겁게 하려는 하나의 신神의 하수인이다.

예술이란 '즐겁게 하는 형식'을 만들려는 시도이다.

13

아베뢰스는 예술에서의 이중의 모방작용에 대해 말하고 있다. 이
를테면 화가는 손과 정신을 가지고 형태를 표현하는 한편으로 정신

속에서만 행하는 일종의 모방작용이 있다는 것이다. 인간은 누구나 본능적으로 모방의 경향을 지니고 있지만, 그러나 손을 가지고 실제로 예술품을 만드는 것은 극히 드물다. 그림 속에서는 흑백으로 묘사된 것인데도 실제의 검거나 희거나 노란 머리와 살색의 이미지를 지각하고 그 유사성을 보는 것이다. 이때의 그림 앞에 선 감상자의 정신에 모방작용이 요구되는 것이다. 모방이란 결국 상상력에 관련한 인간의 창조적 정신이다.

14

예술에 관한 이론적 반성을 처음으로 완성하고 자기실현을 한 것은 고대 그리스 시대였다. 이때는 빛을 비유해서 진리는 태양과 같이 아름다운 것이라 했고, 이것이 인간 생활상의 이념이 되었다. 빛은 그 자체로서 아름다운 것이면서 동시에 사물의 형태를 명확히 해주는 조건을 지니고 있다. 이러한 명확한 형식 내지 현상을 존중하는 그리스인의 기본적인 사고에서 그들의 예술사상은 예고되었던 것이다.

15

물항아리를 어깨 위에 얹고 물가에 서 있는 젊은 여인의 나체상 〈샘〉은 앵그르의 대표작 중 하나이다. 이상적인 신체적 균형과 하얗고 투명한 피부색, 달콤하고 정겨운 표정은 이 나부의 청정한 느낌을 더해 준다.

들라크르와가 색채에 의해서였다면, 앵그르는 형태에 의해 그 아름다움의 극치를 이룬 사람이었다. 형태에 대한 앵그르의 기본 정신은 다음과 같은 진술에 잘 나타나 있다.

"진실에 의해서 아름다움의 비밀을 발견하지 않으면 안 된다. 고전은 창작된 것이 아니라 아는 것에 지나지 않는다."

그리고 그는 다음과 같이 가르쳤다.

"모델에 대해서는 크기의 관계를 잘 살펴보라. 거기에는 전체의 성격이 있다. 선 또는 형태는 단순하면 할수록 아름다운 힘이 있는 것이다. 여러분이 그것을 분할하면 할수록 그만큼 아름다움에 약해진다. 왜 사람들은 더 큰 성격을 잡아내지 못하는가. 이유는 간단하다. 하나의 큰 형태 대신에 세 개의 작은 형태를 만들었기 때문이다."

또한 앵그르는 안정된 구도 속의 운동을 파악하여 그것을 성격화해야 한다고 주장하고, 실제로 그의 유명한 〈그랑드 오달리스크〉는 드러누워 있는 나체 형태의 율동미를 강조하기 위해 의식적인 일종의 데포르마시옹을 가하고 있는 것이다.

드가가 소년시절에 보고 반했다는 〈목욕하는 여인〉에서는 완전히 관중에게 등을 돌리고 얼굴 표정을 감추고 있는 한 여인의 나체를 보여주고 있는데, 이는 형태에 대한 앵그르의 미학적 기준을 잘 보여준 예다. 이 작품은 루브르 박물관에 들어간 다음에도 형태의 단순성 때문에 많은 사람들로 하여금 의구심을 자아내게 했다. 오늘의 추상주의를 앵그르는 이미 그때 우리에게 예언하고 있었던 것

이다. 마치 들라크르와가 색조분할에서 인상파의 선구가 되었던 것과 마찬가지로.

"선線을 공부하게. 그러면 자네는 훌륭한 화가가 될 것이야."

청년 드가에게 앵그르는 이렇게 충고해 주었다. 앵그르의 이러한 회화적 정신은 우선 드가에 의해 계승되었고 인상파에 깊은 영향을 끼친 것이다.

16

드가의 〈욕조〉〈머리 빗는 여인들〉〈욕조로 들어가는 여인〉 등의 연작을 본 르느와르는 단순하면서도 힘찬 표현에 감명을 받고 "이는 파르테논의 단편과 같다"고 놀라움을 나타냈다. 창작 기술상의 문제들을 논리적·체계적으로 논한 것이 드물기는 하지만 언젠가 그는 사람들에게 말했다.

"나는 젊은 사람들을 위해 이런 연구소를 하나 개설해 보고자 한다. 일층에는 살아 있는 모델을 사용하는 초보자의 교실이 있으며, 이층 이상은 모델 없이 그리면서 위로 올라갈수록 상급생을 위해 꾸며져 있어, 최상급 학생이 살아 있는 모델을 참고하려면 위층에서 아래로 내려오지 않으면 안 되는 것이다. 이 학교를 졸업한 다음엔 이미 훌륭한 화가가 되어 있을 것이 틀림없다."

이같은 연습법은 사실 드가 자신이 실행하고 있었던 것이다. 많은 경우 모델을 직접 그리지 않고 오랫동안 들여다보고 있다가 머릿속에 충분히 기억시켜 그렸던 것이다. 데생에 대해서도 그는 말

했다. "데생은 형태가 아니다. 형태를 보는 방법이다."

17

　형태문제에 관해서는 르느와르 역시 앵그르를 하나의 전범典範으로 삼았다. 그는 이탈리아 여행 중 그의 후원자였던 한 부인에게 다음과 같이 말하고 있다.

　"…나는 나폴리의 미술관에서 충분히 배워 왔습니다. 폼페이 화가들의 작업은 여러 가지 점에서 대단히 흥미가 있었습니다. 나는 믿습니다. 앵그르가 말한 크기를 획득하지 않으면 안 된다는 것을. 그리고 저 고대 미술가들의 솔직성입니다. 앞으로 나는 큰 색조val-eur만을 보는 걸로 정했습니다. 세부적인 것에 빠져서는 안 된다는 것을 깨달았습니다."

　인상파 화가들은 무엇보다도 색채를 중시하고 빛의 관찰에 주의를 집중했기 때문에 형태나 선의 문제는 자연히 관심이 희박했던 것이다. 르느와르는 1881년 이탈리아 여행 중 고전에서 형태의 중요성을 배우고 프랑스에 돌아간 후에는 앵그르를 다시 보게 된다. 1880년부터 중반기까지의 르느와르 작품에는 앵그르의 영향이 노골적으로 드러나며, 청결한 형태의 단정한 작품이 많은데, 이 시기를 앵그르풍의 르느와르 시대라고 부르고 있다. 인상파 이전의 형태 연구는 주로 그리스 조각을 교본으로 삼아 집중적으로 묘사하는 데서 형태의 아름다움을 찾으려 했다. 세부의 형태에 집착하려는 경향은 이 때문이었다. '큰 형태를 잡으라'고 말한 앵그르의 가르침

은 그러한 감정이나 생명감을 잡으라는 것이었으며, 그것은 필연적으로 형태의 단순화에 귀결되는 문제였다. 드가나 르느와르는 이를 철저히 지킨 사람들이었다.

18

세잔느야말로 형태에 대해 철저했던 사람이었다. 그는 자연에의 끊임없는 관찰의 결과로 하나의 원리를 발견했다. 그는 자연에서의 모든 것을 원통 · 원뿔 · 구체球體로 보았다. 그래서 그는 "지금, 단순한 형태로 그릴 수 있는 방법을 배운다면 용이하게 원하는 것에 도달할 수 있을 것이다"라고 말했다. 이 말은 그의 친구 베르나르에게 보낸 편지의 한 구절인데, 이것이 계기가 되어 후에 입체파의 출현을 보게 된 것은 유명한 일이다. 세잔느의 이와 같은 생각은 앵그르의 '큰 형태를 잡아라'라는 뜻과 결부시킬 수 있을 것이다. 조형으로서의 회화의 역사는 중심적 과제로 전환하여 대담한 근대회화의 길로 들어선 것이다.

세잔느의 소묘에 대해 "순수한 데생이란 하나의 추상에 지나지 않는다. 사물은 색채가 있는 이상 데생과 색채와의 구별이 불가능하다"고 말했다. 그는 최후까지 선線보다는 양감量感에 중점을 두어 색조를 중시했다. 그리하여 그는 "윤곽은 나로부터 멀어져 간다"고 말할 정도로 자연에서의 원뿔과 원통과 같은 단순화를 시도했다. 아울러 그는 사과, 꽃병, 풍경, 인물 등을 대상으로 하면서도 제각기 고유의 형태나 색채보다는 그것들 속에 내재한 공통의 성질, 즉 입

체성이나 안정성을 회화적으로 추상화하려 했다. 구형球形 방형方形 평면의 상이점을 넘어서서 단순히 어떤 것과도 공통할 수 있는 입체성을 추상화하는 형이상학적 추구라 할 것이다. 그는 넓은 표면을 평평하게 칠했을 때 평붓의 터치가 화면에 남는 것을 이용하여 한 개의 장방형 색면과 인접하는 다른 색면 사이의 비약적인 변화 상태를 온존溫存하면서 그것을 나열하고 독특하게 묘사하여 종래의 톤의 기술을 제거하거나 단순화하거나 추상화했다.

입체파의 형성은 이렇게 시작되었다. '형태의 단순화'란, 세잔느에게서는 대상물이 무엇이기 전에 그것은 이미 하나의 추상抽象이었다.

19

고갱은 형태의 표출을 선線에 의존했다. 세잔느와는 정반대의 입장이었다. 그는 말했다. "자연을 너무 정직하게 그려서는 안 된다. 예술은 추상이다. 자연을 연구하고 거기에 피를 통하게 하고 그 결과로써 진중하게 창조하지 않으면 안 된다. 그것이 신에 도달할 수 있는 유일한 길이다." 세잔느와는 반대의 입장에 있던 종합주의자 Synthétisme 시호프 네케르에게 보낸 편지의 한 구절이다. 그는 이어서 "한 개의 형태와 한 개의 색채는 어느 쪽이 우위라고 말할 수 없는 종합이다"라고 말하고 있는데, 그 근본이념으로서의 그의 이상을 원시예술에 두었던 것이다.

"진리, 그것은 순수한 두뇌적인 예술 혹은 원시예술이다. 그것이

야말로 모든 것에 능가할 수 있는 박식의 예술이다. 우리들에게 오가는 것들은 모두 두뇌에 직접 이어지고 있다. 그래서 자극이 중복에 의해서 감동하게 되며, 이것은 어떠한 교육에 의해서도 이 조직을 파괴할 수는 없는 것이다. 여기에서 나는 고귀한 선과 허위의 선을 판정한다. 선은 무한에 도달하고 동시에 곡선은 창조물의 한계를 나타낸다."

고갱은 또한 선이나 형태의 상징성을 다음과 같이 지적한다. "정삼각형은 가장 안전하고 완전한 삼각형이다. 길쭉한 삼각형은 한층 우미하다. 우리들은 오른쪽으로 향한 선을 진행하는 선이라 부르고, 왼쪽으로 향하는 선을 후퇴하는 선이라 한다. 오른쪽 손은 때리는 손이고 왼쪽 손은 방어하는 손이다. 긴 목은 우미하지만 어깨 위에 붙은 목은 한층 사의적^{邪意的}이다."

세잔느의 형태관이 자연스럽게 입체파에 연결되었듯이, 고갱의 이와 같은 선의 사상은 그가 죽은 후 얼마 안 있어 야수파의 마티스에 의해 계승되었다.

20

세잔느의 이론을 발전시켜 형태를 철저하게 해체할 것을 주장했던 사람들은 피카소를 비롯한 브라크 등의 입체파 화가들이었다. 그러나 형태까지도 극한적으로 분해한 결과, 형태 자체에서는 의미를 구할 필요가 없어지고 오히려 어떤 방식으로 그것을 재구성할 것인가 하는 구성상의 문제가 대두되었다.

입체파 사람들은 형태 그 자체에 대해 주목할 만한 언급을 많이 하지 않았다. 다만 오장팡 같은 사람은 과거의 미학에서 형태를 말할 때는 항상 구체적인 물상 표현에서 출발했음을 지적했고, 글레이즈는 회화를 평면에 생명을 부여하는 예술로 규정했으며, 드니는 "한 장의 그림은 그것이 말이거나 나체이기 이전에 본래 어떤 일정한 질서를 가지고 모인 물감으로 칠해지고 있는 하나의 평면이다"고 했다. 보나르 또한 "화면_{tableau}이란 서로 연결되면서 대상의 모양을 만드는 반점의 연속이다"고 했으며, 이와 같은 진술은 몬드리안 또는 니 크르송 등의 추상주의의 출현을 1910년대에 이미 예고한 것이었다.

21

마티스는 형태에 대해 다음과 같이 말한 바 있다.

"여자의 나체를 그릴 때 나는 무엇보다도 우아하고 매력적인 것을 드러내 보여야 한다는 것을 알고 있지만, 그 이상의 무언가가 필요하다는 것 또한 알고 있다. 그것은 신체의 본질적인 선을 그려 그 신체의 의미를 요약하는 것이다."

선에 대한 마티스의 이러한 생각은 분명 고갱의 영향 속에 있었던 것이며, 고갱에서의 상징성이라기보다는 리얼리스트의 면모가 더 두드러짐을 알 수 있다. 그는 또 "사물을 표현하는 데는 두 가지 방법이 있다. 하나는 그대로 그리는 방법이고 또 하나는 예술적으로 그리는 것이다. 이집트의 조각을 보라. 그것들은 우리에게 딱딱

하고 부동적으로 보이지만, 우리는 거기에서 부드러움과 생동감을 함께 느끼는 것이다"라고 말했다.

고갱 역시 이와 비슷한 말로 '냉정 속의 형태의 생동'을 표현하지 않으면 안 된다고 말하고 있으며, 마티스는 또다시 이를 다른 측면에서 다음과 같이 말했다. "형태는 생물의 외견적 존재를 구성하고 그것을 항상 불명확하게 하기도 하고 변형하기도 한다. 순간과 순간 속에서도 보다 진실하고 본질적 성격을 추구하는 것은 가능하다. 예술가는 그 성격을 잡아서 현실의 연속적 해석을 부여한다." 이는 곧 동중정動中靜, 가변적인 것 중의 영속적인 것에 대해 말한 것이다.

22

들라크루와는 다음과 같이 말했다. "모델은 여러분이 상상의 눈을 가지고 보는 때처럼 그렇게 생생한 것이 아닙니다. 또한 자연은 대단히 강력하기 때문에 붓을 잡고 그것을 묘사하려 할 때 여러분의 구상은 이미 깨지고 말며, 아름다운 습작을 얻으려는 여러분의 노력은 허사가 되고 말 것입니다."

노자는 말했다. "도道를 도라고 부르고자 할 때는 이미 도가 아니다.道可道非常道"

23

근대회화에서 색채에 대해 온 생애를 걸었던 사람은 들라크루와

였다. 그로 인해 그는 19세기 최대의 색채화가로서의 역사적 위치를 확보했을 뿐 아니라 근대회화의 위대한 선구자적 역할을 담당했다. 그는 자연과 사물, 자기 작품과 남의 작품 모두에 날카로운 관찰의 시선을 던졌으며, 그의 태도는 예술적이며 동시에 과학적인 것이었다. 그는 거기서 얻은 교훈과 경험을 배울 뿐 아니라 그것을 섬세하게 분석 검토하여 메모했다. 그의 노트는 막대한 분량이어서, 오늘날까지 중요한 자료가 되고 있다. 1852년 그의 쉰네 살 때의 일기에 "모든 회화에 있어 회색은 적이다"라는 구절이 나온다. 이 말은 후에 인상파 화가들에 의해 그대로 활용되었던 유명한 명제인 바, 그 이유는 다음과 같이 일컬어지고 있다.

"대개의 경우 그림은 옆으로 들어오는 광선으로 보게 된다. 따라서 화면은 실제 이상으로 선명히 보이지 않는다. 거기에 대항하기 위해서 색조의 명도를 될 수 있는 한 높일 필요가 있다. 정면으로 오는 광선이 진실이라면 그 밖의 광선으로 보는 경우는 진실이 아니다. 루벤스나 티치아노는 그것을 알고 있었으므로 색조를 의도적으로 과장한 것이다. 베로네세는 너무 진실을 추구한 결과 때로는 화면이 회색으로 되어 버릴 때도 있다."

들라크르와는 색채화가로서 체질적으로 루벤스에 깊은 관심을 가졌고, 그에 관한 노트도 많다. 언제나 그 특질을 비교 관찰하는 것을 잊지 않았다. 그는 또 '색채의 색과 빛의 색을 동시에 융화시키는' 일의 중요성을 강조했으며, 빛이 지나치게 강해져서 화면의 중간색을 잃게 되는 것을 경계했다. 들라크르와의 수기에는 이와 같

은 고전회화의 특질의 비교가 많이 언급되어 있다. 또한 당시에는 물감 수가 많지 않았기 때문에 투명기법에 대해서도 많은 메모가 발견되었다. 자연의 관찰에 관한 메모 또한 정밀한 것이어서, 과학자 슈부르유의 「동시 반영에 관한 콘트라스트의 법칙」이 발표된 1827년에 비해 그의 색채에 관한 지식은 매우 선구적인 것이었다.

근대회화의 시발점은 인상파의 출현부터이고, 이는 말할 것도 없이 들라크르와의 색채관을 재확인하고 그것을 대담하게 실천에 옮기는 데서 출발한 것이다. 그러나 인상파 화가들은 들라크르와에게서 직접 배운 것은 아니었다. 인상파의 아버지라고 불리는 마네 역시 들라크르와 못지 않은 색채의 화가였다. 인상파는 어디까지나 철저한 현상추구를 목표로 했으므로 그들이 현상적 변화의 풍부한 풍경을 그리는 데 흥미를 갖는 것은 당연한 일이었다. 왜냐하면 외광에 의해 시시각각으로 변하는 같은 장소에 대해서도 다양한 인상을 주기 때문이다. 이는 그들의 주장을 실현하는 계기가 되었으므로 그들은 시종 풍경화에 매달리게 되었다. 마네는 자연을 올바르게 관찰하면서 색조에 의해 실제로 양감을 표현했다. 마네의 이같은 작업은 근대회화의 방향을 제시한 것이었다.

마네가 활약한 시대는 색채냐 형태냐의 이론이 분분할 때였다. 색채와 데생 가운데 어느 쪽을 중시하느냐는 질문에 대해 드가는 "나는 선을 가지고 하는 색채가다"라고 말했다. 드가는 형태에서는 앵그르를, 색채에서는 들라크르와를 존중한 것이다. 르느와르를 놀라게 하고 부러움을 느끼게 했던 드가의 파스텔화의 색채는 파스

텔을 태양 빛에 쬐어 될 수 있는 한 색을 낡게 만들어 쓴 것이었다. "무엇을 썼기에 저렇게 아름다운 색이 나타나게 되었습니까"라고 물어 오는 르느와르에게 그는 "차분한 색을 썼지요"라고 대답했다.

드가나 피사로가 인상파의 선배 내지는 선도자였고, 마네나 그 주변에 모인 청년 화가들의 그룹은 당초 제 나름의 개성의 싸움이었다는 점을 감안하면, 실로 인상파 화가라 부를 수 있는 대표적 화가는 모네였다. 모네는 인상파의 새로운 시대를 확고히 한 사람으로서 이때는 들라크르와가 죽은 지 삼십 년이 지난 1890년대에 들어선 때였다. 이 무렵 그가 시도했던 〈낟가리〉 연작은 모네 예술의 정상에 도달해 있었다.

"…어느 날 나는 지부엔의 초원에서 여름의 강렬한 햇빛 아래 숲이 아름답게 빛나는 것을 보았다. 나는 있는 그대로 그리려 했으나 얼마 안 가서 해가 짐에 따라 색채가 변하고 풍경도 변했다. 나는 여러 점의 하얀 캔버스 위에 빛과 그림자의 중요한 부분을 되도록이면 빨리 그렸다. 다음 날도 나는 같은 장소에 가서 한층 세밀히 관찰하면서 사생을 계속했지만, 그 여름만으로서는 만족하지 못했다. 겨울이 되면서 광선은 숲과 그 주변을 여름보다 더욱 강한 색조로 만들었고, 그것은 거의 극적이라고 말할 수 있을 정도로 정서적인 것이었다. 또 안개가 낀 숲의 그 희미한 형태는 말할 수 없는 신비한 색조를 느끼게 했다. 이와 같이 해서 그 해가 끝날 무렵에는 이미 숲이 단순한 습작이 아니라 커다란 연작이 되었던 것이다."

모네는 이 연작에서 색채를 최고도로까지 분석하고, 풍부하면서

힘찬 자연의 인상을 재현했던 것이다. 색채의 효과를 자연의 참다운 실제의 색조에 가깝게 근접시키려는 이러한 노력은 원색의 사용에 의한 색조의 분할 등 될 수 있는 한 순도를 높이는 연구를 낳게 한 것이다.

24

모네, 피사로, 세잔느 등의 색채 연구를 한층 과학적으로 실행했던 사람은 쇠라로서, 그는 인상파에서 필촉을 이용하여 많은 경험을 하고 있던 색조분할을 과학적으로 합리화한 수법에 의해 새로운 인상파를 창시한 사람이다. 시슬레나 시냑 등을 포함하여 이들을 신인상파라 불렀다. 이들은 색채를 팔레트 위에 혼합하는 대신에 작은 색점을 서로 합동으로 나열하여 혼색의 효과를 시각적으로 만들어내는 방법을 발견함으로써 한층 색채의 순도를 높이는 데 성공했다.

그러나 이러한 그들의 테크닉도 이미 들라크르와가 예언한 바 있고, 실제로 부분적으로 작품제작에 실천하고 있었던 것이다. "녹색 및 보라색은 서로 엇갈리게 놓아야 하며, 팔레트 위에서 혼합하면 안 된다"고 들라크르와는 적고 있다. 그에 의하면, 색조의 혼합은 색을 탁하게 하고 광택이 없어지게 한다는 것이다. 그후 쇠라와 신인상파 화가들은 자연과학적 입장에서 태양광선의 프리즘적 요소의 지식을 그들의 화법 속에 도입하면서 '자연 속에서는 흑색과 백색은 없다'고 선언하기에 이른다. 그리하여 화면에서의 흑색과 백

색은 추방되고 광학적인 지식을 구했지만, 거기서 얻어진 지식은 빛에 대한 특정한 관념으로 굳어지면서 모든 물체의 고유색을 무시했기 때문에, 빛의 본질을 찾는 데는 실패하고 오히려 도안풍의 그림을 제작했다. 신인상파는 외관에 의한 자연에 직접 대결하려고 했기 때문에 사실정신에서 멀어져 관념적·주관적인 배색의 유희가 되고 말았다. 결국은 많은 사람들의 지지를 얻지 못했다.

한편 이러한 외광파들의 수법은 컬러 인쇄술의 발달에서 유효하게 그 목적을 달성했다. 더욱이 천연색 사진술 중에서는 그들의 이론이 유용하게 이용되면서 커다란 성과를 올렸다.

25

툴루즈-로트렉이나 드가가 카바레의 풍경이나 발레리나의 모습 등 특이한 주제에 매달려 자신들의 독자적 특성을 내보이고 있을 때, 다른 한편에는 인상주의적 형식을 빌되 우화와 상징의 수법을 차용한 퓌비 드 샤반느와 고의적으로 관념성을 강조했던 신비주의자 르동이 있었다. 또한 신인상파에 반해 보다 인간적인 사고를 지니면서 '색채를 주관으로 돌리라'고 외쳤던 고갱이 있었다. 고갱은 세뤼지에와 여행했을 때 사생 중에 세뤼지에가 순간적으로 물감을 혼합하려는 것을 보고 그것을 말리면서 말했다. "자네는 그 나무를 어떻게 보는가. 녹색이면 무조건 자네의 팔레트에서 가장 아름다운 녹색을 거기에 칠하게. 다음은 그림자야. 그림자는 오히려 청색이 아닌가. 그러면 겁먹지 말고 청색을 칠하는 거야."

이같은 고갱의 지적은, 빛과 그림자의 작용은 색채적으로 다를 바 없음을 가르쳐 준 것이다. 다시 말해 빛이나 그림자나 색채로 본다는 점에서 들라크르와가 말하는 "회화에 있어 회색은 적이다"는 진술과 동일하다. 들라크르와의 정신은 이렇게 계승 발전되어 왔던 것이다.

　26
　마네나 드가 등의 전기 인상파에서 세잔느, 르느와르, 루소, 고흐, 고갱 등의 후기 인상파에 이르면서, 데생보다는 색채의 문제가 중심적 과제가 되었다가, 고흐에 이르러서는 색조가 색채의 의미로 이해되었다. 또한 후기인상파 시대에 와서는 추상성이 더욱 강화되어 형이상학적이 되었다. 전기인상파가 구체적인 형체를 대상으로 하고 인상적인 일상생활을 회화적 해석의 대상으로 삼았다면, 후기인상파는 그 모델로부터 받아들인 인상을 모델의 형태와 색채의 묘사에 의존하지 않고 임의대로 형태와 색으로 추상화하였다. 햇빛 아래의 열풍에 서 있는 나무를 묘사한 고흐의 경우 대상의 고유한 형태나 색은 여기에서 문제가 되지 않았다. 수목의 고유한 빛과 잎사귀의 흐름을 묵살, 바람의 방향을 나타내는 것 같은 선의 집합과 검은색의 수목은 회전하는 듯하고, 태양은 타오르듯 빛을 발한다. 고유한 자연 상태 또는 색을 무시한 강렬한 색과 회오리 상태의 선의 집합으로 표현되어 있다.
　그러나 이와 같은 인상적 추상은 상징주의나 추상주의에서 볼 수

있는 관념적 방법과는 달리 실제의 사물과 풍경에 직접 대결해서 제작하는 방법이다. 이리하여 후기인상파 화가들은 낡은 회화형식에서 벗어나 20세기 회화의 여러 징후들을 시험했다. 기술적인 면에서는 무기교적이라 말할 수 있고, 그 무기교적 효과가 20세기 회화의 문을 연 결정적 계기가 된 것이다.

27

고흐는 고갱의 색채이론을 독자적 해석으로 자기화한 사람이었다. 그는 "회화에 있어 색채라는 것은 인생에 있어 열광과 같은 것이다. 이를 지키기란 쉬운 일이 아니다"고 말해, 색채 다루기의 어려움을 실토했다. 이같은 그의 고충은 제자 테오도르나 친구 베르나르에게 보낸 편지에도 잘 나타나 있다. 그는 북유럽의 흐리고 어두운 하늘만을 보고 있었던 고흐가 프랑스의 밝은 색채적 풍경을 보았을 때 받은 감동을 적었다. 그는 "화방에서 샀던 흑색과 백색을 그대로 쓸 생각이다. 흑색과 백색 모두 색채로서 인정하지 않으면 안 되며, 그 사용에서도 녹색이나 적색처럼 자극적이기는 마찬가지다"고 말했다.

베르나르에 의하면, 고흐는 편지 속에서 "그들(렘브란트나 또는 옛 사람들)은 주로 색조에 의해서 그렸지만, 우리들은 색채에 의해 그린다"고 했다. 고흐는 색조를 과거의 의미로 사용하고 있고, 이와 다른 것으로서 색채라는 말을 썼다. 고흐가 말하는 색채는 말할 나위 없이 색의 면을 가리키는 것이고, 색채에 대한 근대적 사고가 여

기에 뚜렷이 나타나 있다.

28

브라크는 세잔느의 후계자 중 한 사람이었다. 특히 구球의 취급방식은 흥미로운 바가 있다. 그것이 단순한 입방체라면 면의 구성 내지 선만으로써 표현할 수 있지만, 구의 경우는 그렇게 할 수가 없다. 선으로만 나타내면 한 개의 원반이 형성되고 말기 때문이다. 그래서 그는 구를 이등분해서 두 개의 반구로써 그것을 재구성하고 한 개의 구의 개념을 선만으로 만들 수 있는 방법을 생각한 것이다. 예를 들면, 인물의 머리, 항아리, 과일 등과 같은 구의 기본 모티프를 이와 같은 방법으로 삼차원으로 추구했다.

이러한 양식의 그림은 지성으로 보아야 되겠지만, 회화가 무엇이냐 하는 물음에 피카소는 다음과 같이 말했다. "화가는 자연을 모방하거나 묘사하는 것이 아니다. 자연에서부터 회화 쪽으로의 이동을 진행시키지 않으면 안 된다."

이렇게 보면 자연 자체가 그대로 그림이 된다고는 물론 말할 수 없다. 작가의 해석이 가미되면서 비로소 작품이 창조되는 것이다.

들라크르와는 자연 그대로를 구도로 잡지는 않았다. 있는 그대로의 자연이 아름다운 것이 아니라 그것이 구성되었을 경우에만 아름다운 것이다. 여기에 관찰자의 주관, 이상, 상상력과 이미지가 가미되어, 색채나 선만으로 할 수 없는 구성의 세계를 이루는 것이다.

29

회화에서의 구성의 문제는 가장 중요한 것이며, 한편 구성을 단순화한다는 것은 대상을 보다 아름답게 표현하기 위한 것 외에 그것을 이해하기 쉽게 하는 의미의 단순화일 수 있다. 고갱의 종합주의적 태도가 그것이다. 그의 구성은 고전의 교훈을 누구보다도 풍부하게 받아들이면서 독자적 입장에서 체계화했다. 세잔느는 자연을 구球 원추圓錐 원통圓筒으로 요약하여 구성의 수단으로 삼았는바, 이는 모든 사물을 투시법에 따라서 물체의 전후좌우가 중심 일점에 집중할 수 있게 한 것이다. 넓이를 나타내기 위해서는 수평선과 수직선과의 교차점에 깊이를 가하고 자연을 넓이보다 깊이 보아 빨간색이나 노란색으로 나타냈다. 그러면서 빛의 파동 속에 공기를 느낄 수 있도록 하기 위해서는 청색을 충분히 쓰는 것이 중요하다고 말하고 있다. 세잔느의 이러한 생각은 그의 〈목욕하는 사람들〉에 잘 반영되어 있다.

세잔느의 물체에 대한 관심은 안정성 있는 개념의 추구를 유도하는 것이었다. 만년에 그는 목욕하는 사람들을 많이 그렸지만, 거기에는 인물의 육체적 균형보다는 삼각형 구성 속에 인체를 조립하는 데 고심하고 있음을 볼 수 있다.

30

근대미술의 여러 동향 중에서 중요시되지 않았던 것들이 현대미술에서는 두드러지게 나타나기 시작했다. 기성의 형식이나 가치를

부정하는 새로운 이슈가 '전위미술'이라는 이름을 띠고 등장하기도 했다. 오늘의 현대미술은 따라서 과거의 미술에 대한 반성과 회의적 태도에 그 기본성격이 놓일 수 있으며, 그 양상은 한마디로 비개성주의 내지는 예술과 비예술의 사이에 위치하고 있다고 말할 수 있다. 유럽이나 미국에서의 추상표현주의나 1960년대의 액션 페인팅 또는 팝 아트 따위가 그것이다.

현대미술의 동향은 매우 다기다양해서 한마디로 말할 수 없지만, 한 예로서 해프닝과 같은 것은 회화나 조각의 형식을 완전히 벗어난 현상을 내보이고 있다. 무엇을 어떻게 그리느냐는 조형의 문제보다는 그린다는 행위는 무엇인가, 그것이 인간에게 어떤 의미를 지니는가 하는 근원적인 물음을 제시하고 있는 것이다. 이러한 해프닝의 경우는 회화나 조각의 형식을 탈피하여 새로운 형식을 탐구하려는 것보다는 예술행위의 근본문제에 대한 반성적 의미가 강한 것이었다.

이차대전 후에 들어서면 예술은 인간 전체를 문제삼으려는 의욕이 뿌리를 내리게 된다. 형식화되고 세부화되어 버린 예술양식에 대한 근본적인 반성과 새로운 모색의 산물이었다. 그러나 현대미술의 선구자적인 뒤샹과 슈비터스의 태도와 입장은 다소간의 차이가 있었다. 뒤샹이 가능한 한 무관심성의 태도를 보였다면, 슈비터스는 예술과 비예술의 구별을 제거해 보려는 데 노력을 기울였다.

오늘의 현대미술은 이같이 양쪽의 사상이 여전히 나타나고 있다. 그러면서도 현대미술의 밑바닥에 흐르는 것은 반조형주의反造形主

義 또는 반미학주의反美學主義이다. 이리하여 미술관의 작품이 밖으로 이탈, 야외 전시장을 가지는 현상이 생겼고, 작품도 소재를 구성하여 그리기보다 일시적으로 배열하는 동향을 보인다. 작가들은 작품을 남기려 하기보다는 그것을 해체하려 한 것이었다.

31

과거의 미술이 작가의 개성적 내면을 표현한 신념의 세계이며 그것을 시각화하여 투영했다면, 오늘의 현대미술은 그러한 개성주의에 대한 부정으로서 그것을 조형하지 않고 우연성에 의존한다. 액션 페인팅은 행위를 통해 이성적인 것에서 벗어나 우연성에 의존하는 것이 보다 인간 전체에 접근할 수 있다 하여, 캔버스보다는 화가와 일상적 물체와의 관계를 성립시켰다. 과거의 회화가 물감과 캔버스로, 조각이 대리석이나 브론즈나 철 따위로 되었던 것과 같은 통념이 이차대전 이후 깨졌다. 여러 가지 일상용품, 기성품, 폐품은 물론 물, 공기, 불, 흙 등을 동원하였다.

개성이 온 세계를 지배한다고 믿었던 시대는 가고, 개성은 세계의 부분에 지나지 않는다는 인식에 도달한 것이다. 이러한 비개성주의는 움직이는 예술kinetic art에도 나타난다. 알렉산더 콜더가 선구자적 작업을 시도했지만, 1960년대에 들어서면서 본격 시도되었다. 이는 작품을 개성의 지배하에 두는 것에 대한 포기였으며, 이러한 비개성주의가 극단적으로 표출된 것이 장 팅겔리의 폐물 기계의 조립을 통한 작품이었다. 이 기계의 조립과 작동은 작자와는 무관

하게, 비개성적으로, 멀리 떨어져 있었던 것이다. 한편 옵티컬 아트 optical art에서처럼 눈이 움직임에 따라 작품이 달라 보이게 하는 회화기법도 있다. 이러한 것을 환경예술environment art이라 부르기도 하는바, 여기에 보이는 비개성주의는 화가가 표현의 주체라기보다는 그것을 가능케 하는 매체적 존재에 불과한 것이었다.

32

현대미술에서의 과거 미술에 대한 반성적 성격이 회화나 조각의 형식에 많이 나타났지만, 우리는 무엇보다도 예술과 비예술의 구분 문제를 생각하지 않을 수 없다. 다다이즘에서 회화나 조각을 대신하여 일상용품과 기성품을 사용하면 할수록 작품은 현실 생활과 물체와의 거리를 축소시키는 것이고, 또한 이는 액션 페인팅에서처럼 일상의 행위와 접근하는 것이 되는 것이다. 그러나 이는 미술의 일상생활에서의 해소라기보다는 일상생활을 새로운 눈으로 바라본다는 것을 나타냄에 지나지 않는다.

예술과 비예술의 애매성이란 결국 예술이 예술로서 특수화되어 너무나 형식적이었던 데 대한 반성의 결과에 기인한다. 문제는 예술의 개선이 아니라 예술을 인간의 삶 전체의 문제로 삼으려 한 것이다. 그래서 우리는 현대미술을 낙천적 유희라고 말할 수만은 없는 것이며, 바로 그러한 문제의식 속에 오늘의 우리들의 삶의 고통과 허무가 도사리고 있는 것이 아닌가.

33

현대미술의 특징을 집중적으로 드러내 보인 것이 이차대전 이후 등장한 소위 추상표현주의이다. 타시즘tachisme 서정적 추상abstraction lyrique 앵포르멜informel 액션 페인팅 따위가 이러한 명칭으로 불리고 있는데, 형식적으로 추상미술의 계보에 놓이지만 20세기 초반에 보이는 기하학적 추상과는 이질적인 것이다. 이를 구분하기 위해 기하학적 추상을 차가운 추상, 추상표현주의를 뜨거운 추상이라 부르기도 한다.

유럽에서는 장 포트리에, 장 뒤뷔페 등을 추상표현주의자의 선구로 들 수 있다. 이들에 있어서의 마티에르는 과거와는 전혀 다른 의미를 지닌다. 이들은 물감을 두껍게 발라 올린 화면을 긁거나 파는 것처럼 그렸다. 포트리에는 석고나 석회를 굳게 화면에 발랐으며, 뒤뷔페는 물감에 모래나 유리조각 같은 것을 섞어 두껍게 발랐다. 이들은 마티에르란 물질성을 강조한 것이고, 그린다는 것은 단순한 습관적인 테크닉이 아니라 하나의 행위라는 점을 강하게 의식했다. 마티에르를 행위와 밀접하게 관련시킨 것이다. 이와 같은 동향을 미치에르 다비에는 '앵포르멜'이라 이름붙였는데, 이것은 추상미술의 새로운 전개가 아니라 실로 '또 다른 예술'이라 말하고 있는 것이다. 약동적 필촉과 거친 마티에르의 비구상화가 1950년대의 유럽 미술을 풍미했다. 1950년대 후반에 들어서면서 행위와 마티에르의 원초적 관계가 고정화되어 신선함을 많이 잃게 되지만, 기왕의 회화이념을 탈피, 1960년대 회화의 새 장을 열었다.

한편 미국의 경우는 에른스트, 이브 탕기 등 유럽의 쉬르리얼리스트들의 망명으로 영향을 받았다. 그러면서 미국 나름의 독자적 세계를 개척했는데, 잭슨 폴록은 그 대표적 작가다. 그는 멕시코 벽화풍의 또는 비유럽적 프리미티브 아트라 일컬을 수 있는 요소를 가지고 바닥에 큰 화폭을 놓고 그 주변에서부터 물감을 흘려 그리는 드립 페인팅을 시도했다. "나 자신은 그렇게 함으로써 회화의 일부가 된 느낌이다"라고 그는 말했다. 이는 회화가 화가의 자아표현이라는 기왕의 관념을 넘어선 것이라 할 수 있으며, 평론가 해롤드 로젠버그는 "화폭은 현실이나 사용의 대상을 재현, 구성, 분해, 표현하는 공간이 아니고 행위를 위한 경기장같이 보인다"고 말했다. 종래의 회화와는 근본적인 이질성을 지적하여 이를 액션 페인팅이라 부른 것이다.

　　미국 추상표현주의의 특징은 무엇보다도 화면 전체를 균질의 공간으로 보는 데 있다고 하겠다. 초점이 없는 공간이라고 말할 수 있는 그것은 유럽 회화와 같은 구심점을 지니지 않는 극도의 확산적 구조를 지니고 있다. 유럽 회화가 마티에르의 문제를 중시했다면 미국은 회화의 평면성을 크게 문제삼았다.

　　1960년대에 들어와서는 뉴욕 현대미술관에서 아상블라주 예술이라는 국제전이 개최되었는데, '아상블라주(집합, 조립)'란 용어는 뒤뷔페가 처음 사용했다. 명칭에서처럼 기성품, 폐품, 가공품, 기타 여러 가지 물체를 긁어모아 만들어낸 전시회이다. 그리는 대신 긁어모은다는 행위까지 확대된 것이다. 현대 도시문명의 생활양

식이나 대량생산, 대량소비의 특성이 반영된 것으로 누보레알리슴 혹은 팝 아트와도 관련된 것이었다. 이 경향은 주관적이며 유동적인 추상예술로부터 떠나서 환경과의 새로운 결합을 시도한 것으로 해프닝과의 관련도 주목할 만하다. 잡동사니 물체로서의 작품에 관객이 끼어든 삼차원의 살아 있는 아상블라주는 해프닝에서 말하는 환경과의 새로운 결합과 유사한 것이었다.

34

'움직이는 예술'이란 단순히 움직이는 작품뿐 아니라 빛과 운동과의 일체화된 빛의 예술, 또는 작품 자체는 움직이지 않지만 관중의 눈이 움직임에 따라 시각적인 변화를 일으키는 작품 등을 일컫는 말로 널리 사용되었다. 팅겔리의 〈뉴욕에의 찬미〉(1960)라는 작품은 피아노·자전거·선풍기·인쇄기 기타 폐물을 긁어모아 그것을 기묘하게 움직이도록 조립되었으며, 나중에는 불을 뿜으며 요란한 소리를 내다가 파괴되는 모습을 보여준다.

'빛의 예술'은 이탈리아의 폰타나에 의해 "오늘의 공간예술은 네온의 빛이나 텔레비전이나 건축에 있어서 제4의 관념적 차원이다"라고 그 성격이 규정되었다. 그는 인간과 빛과 공간의 상호관계 속에서 새로운 예술을 개척했는데, 1940년대말에 이미 네온이나 형광 등을 사용한 작업을 시도했다. 빛과 운동과 공간의 일체화에서의 관중의 심리적·육체적 반응을 야기하는 환경적 성격을 그 특징으로 했다.

35

요즈음은 미술관이 많이 늘어나고 전시회가 많아져서 감상자들로서는 여간 다행한 일이 아니다. 과거와는 달리 수많은 개인전, 그룹전, 교류전, 초대전, 공모전 따위의 전시회가 열리고, 각 대학마다 예술계열의 학과가 늘어나 미술을 공부할 기회도 많아졌다. 또한 후원회나 공공기관의 지원으로 첨단시설을 자랑하는 전시공간이나 예술공연장도 들어서고 있다.

그러나 전시회가 많아졌다는 것과 그것을 감상하는 일 사이에는 늘 그렇게 화해로운 관계만 이루어지는 것은 아닌 것 같다. 작품을 자주 대할 수 있어서 좋지만 너무 자주 대하기 때문에 그것을 소홀히 하거나 쉽게 지나치는 경우가 많기 때문이다. 감상의 기회가 너무 쉽게 주어지기 때문인지, 그것을 감상하는 사람들의 태도가 다소 반복적이거나 습관적인 것으로 보일 때가 많다. 작가의 정열과 고뇌와 정신의 산물인 작품은 아무래도 힘들게, 고심하면서, 그리고 생각하면서 즐기는 것이 진정한 의미의 감상이다.

출판인쇄가 발달하고 전시의 기회가 많아져 고금의 작품들을 다시 접할 수 있고 그에 관한 이론도 쉽게 읽을 수 있다. 그러나 무엇을 '안다'고 하는 것과 무엇을 '맛본다'고 하는 것은 별도의 문제이다. 예술작품은 그것을 이해하기 이전에 무엇을 느낄 수 있어야 하며, 내용을 의식하기 전에 거기에 감동할 수 있어야 할 것이다. 미술작품의 감상은 감상자의 순수하고 선입견 없는 마음의 자세가 전제되어야 한다. 지식이나 편견은 작품을 올바로 보는 것을 방해한다.

상을 탄 작품이나 이름난 작가의 작품에만 매달리거나 팸플릿에 인쇄된 평론가의 해설에서 그 의미를 찾으려는 태도는 작품을 주체적으로 보려는 사람의 태도가 아니다. 미적 감동이란 간접적으로 전달되는 것이 아니고 직접 그 회화나 조각의 기법을 통해 자신이 스스로 느끼는 것이다.

가끔 쿠르베나 세잔느의 그림은 이해할 수 있지만, 니 크르송 또는 몬드리안의 그림은 모르겠다고 하는 감상자가 있다. 사람들은 동물이나 산이나 사과가 그려져 있다고 하더라도 어디까지나 회화적 언어, 즉 선이나 형태나 색으로 전달받는 데서 기쁨의 의미나 정서가 전달되는 것이다. 그것이 또한 작가의 의도이기도 하다. 이 때문에 구체적으로 산이나 사과가 그려져 있지 않은 선이나 색에서 작가가 이야기하려는 이미지나 형태를 느낄 수 있는 것이다. 음과 음의 조화를 거부하고 음악이 성립할 수 없듯이, 회화의 방법은 선·면·색채를 거부할 수 없는 것이다. 따라서 몬드리안의 그림을 알 수 없다고 하는 것은 그 그림 속에서 회화 이외의 요소와 관련지어 연상하려는 것 때문이다.

그러나 회화는 그 화면 속에 무엇이 그려져 있는가가 중요한 것은 아니다. 무엇이 그려져 있는가보다는 어떻게 회화의 아름다움을 지키고 있는가가 문제이다. 작품 속에서 무엇을 찾으려 하기보다는 오히려 거기에 무엇을 부여할 수 있는가를 생각해야 할 것이다.

제주에 산다

1

바다를 소재로 그림을 그릴 때마다 나는 많은 상념에 사로잡히곤
한다. 이러한 상념은 캔버스를 대하면서부터 끊임없는 반복의 연속
된 과정으로 나타난다. 작업하는 가운데 나타나는 마음의 움직임
은 작품의 구성상의 문제나 작품의 아름다움에 관한 문제, 또는 작
품의 세계를 위한 미적 행위라고 할 수 있는 제한된 만족감만은 아
니다. 내가 갖고 있는 제주에 대한 애정이 상상력과 어우러져 나타
날 때, 그것은 누구나 생각하고 있는 우리의 고향 제주에 대한 사랑
과 향수라고 말할 수 있다. 그리고 때로는 내게 있어서 고향이란 무
엇인가 자문해 본다. 이해하고 긍정하다가도 부정해 보기도 하고,
지니고 있던 욕망을 버려 보기도 하는 이같은 심리적 변화의 모든
것이 포함되어 있다. 그러면서 제주의 옛날과 오늘을 비교해 보기
도 한다. 나는 이때마다 제주는 제주의 것이라는 생각을 하곤 한다.
제주의 아름다움은 오로지 제주다움에 있는 것이다. 내가 캔버스를
마주하는 것은 이같은 고장에서의 작업과정에서 미를 발견하고 내

존재를 재확인하는 과정의 하나인지도 모른다.

2

제주에 가 보면 누구나 다같이 느낄 수 있으리라 생각하지만, 우선 태양이 가깝게 느껴지며 바다의 파도가 번들번들 비친다. 말하자면 아열대의 풍경이 인상깊게 다가오며, 식물들은 채도가 높고 선명하다. 바다의 파도 소리는 영원한 생명의 약동인 양 들려온다. 부두에서 수평선을 내다보면 한없는 꿈이 피어오른다. 인간은 영원히 대자연을 극복할 수 없으리라는 것을 새삼스럽게 느낀다. 그 순간 슬픔과 괴로움도 정열적인 터치를 쌓아 올려 화폭에 무한한 꿈이 떠오르다가 꺼지고 꺼졌다가는 또 떠오른다. 이것은 자기 자신을 찾아 헤매고 있는 나의 정직한 모습이리라. 자연과 나의 꿈을 찾고 있는지도 모른다.

3

사람은 나이들수록 추억에 산다는 말이 있듯이, 어렸을 때의 어렴풋한 기억이지만 나에게 소중한 추억이 되었던 일들이 하나하나 떠오른다. 초가집 위에서 까마귀가 울면 손님이나 소식이 온다는 이야기며, 차례를 지낸 다음 지붕 위에 음식을 뿌려 까마귀가 날아와 먹는 모습들, 서당 갈 때 개천 건너기, 새밭을 지나갈 때 무서운 옛날이야기 때문에 겁이 났던 일, 돼지 새끼와 놀려고 돼지 뒷간에 들어가 목에 줄을 감아 끌어내리려다가 돼지가 미처 나오지 못하

고 죽자 어이없어 야단치는 일도 잊으시던 부모님의 모습, 그리고 아버지와 외할아버지 댁에 갔다올 때 안장이 없는 조랑말을 탔다가 엉덩이 살이 벗겨져 약 대신 고양이털을 붙이던 일들. 지금 생각하면 현대문명의 영향을 받지 않은 자연 속에서 자연에 순응하며 단순한 생활을 했던 때였지만, 요즘과 같이 관광지로서 사람들의 발길이 닿고 개발되어 가는 나의 고장을 볼 때, 조금은 아쉬움 속에 어린 시절을 그리워하게 됨은 그러한 기억 때문이리라. 현대화해 가는 커다란 도시가 아니라, 여성적인 곡선의 한라산, 바닷가 주변의 검은 바윗돌, 심한 바람을 이겨 온 두꺼운 새와지붕, 풀을 뜯는 조랑말 등 다른 고장에서 볼 수 없는 농촌의 소박한 풍토 속의 정은 언제나 나의 마음을 이끈다.

내가 이 섬에 태어난 때는 현대문명의 영향을 받지 않았던 순수한 자연 그대로였다. 말하자면 현대의 미의식 이전에 제주도가 갖고 있는 섬 그 자체의 아름다운 의식 속에서 생활하고 있을 때였다.

그러나 요즘은 제주 고유의 아름다움이 잊혀져 가고 있는 것이 안타깝지만, 문화의 발전은 누구나가 원하는 것이고, 발전하면 할수록 도민들의 생활이 향상되는 것이니, 그것을 위해서 누구나가 노력하고 있는 것이 아니겠는가. 문화란 원래 다른 지역의 것을 받아들이는 데에서 발전하는 것이고 보면, 우리 제주의 고유한 미풍과 아름다움을 바로 보고 느껴 현대의 아름다움과 융합시켜야 하지 않을까 하는 것들을 생각해 본다.

나는 매년 여름이 되면, 개천가에서 마음대로 물장구치며, 밤이

면 누님한테 옛날이야기를 들으며 어느 틈에 잠이 들었던 여름밤의 어린 시절로 되돌아가는 것이다.

4

여름은 의욕적이면서 평화적인 두 개의 얼굴을 가진 창조의 계절이다. 이때쯤이면 특히 서귀포 일대는 아열대 식물의 경관과 정방폭포의 폭포수 떨어지는 모습, 웅장한 물소리가 조화를 이루어 매우 아름답고 장엄하고 시원하다. 인간의 손때가 묻은 문화경관이 아닌 원시의 자연경관이다. 제주의 아름다움의 본질이 여기에 있다. 여름이 익어 갈 때면 산이나 바다를 찾는 사람이 많고, 그때마다 새삼 자연에 대한 고마움을 갖게 마련이지만, 그러나 자연 그대로의 경관이 아닌 이차적인 자연경관인 경우가 많다. 그런 의미에서 제주의 자연이 아직까지 파손되지 않은 것은 매우 다행이다. 해변가의 소박한 초가집은 제주의 풍정을 대표하는 듯하며, 서늘한 고목 그늘 밑에 앉아 대화하는 노인들은 무척 평화롭고 행복해 보인다. 바다의 수평선은 보는 사람으로 하여금 무한한 상상과 꿈을 안겨 주며, 먼 곳에서 들려오는 단속적斷續的인 파도 소리는 넓고 끝없는 생동감을 느끼게 한다. 추상적인 암초를 다각적인 방향에서 살펴보면, 그것은 하나의 환상이며, 뛰어난 감각의 상징이 된다. 변화무쌍한 굴곡은 신비롭고, 세월의 흐름과 아픔의 사연을 잊게 하는 진실된 무언無言의 대화를 맛보게 하며, 고행의 상징과 같은 인상을 풍겨 주기도 한다.

5

제주의 미는 자연미이다. 자연미는 인간에게 스스로를 생각케 해준다. 춘하추동 보고 느끼는 것에 변화가 많듯이, 화폭의 표현도 다기다양하다.

제주의 매력은 순수하고 단순하며 깊은 원시에의 향수이다. 바다의 약동하는 생명감은 나의 창작활동의 근원이며, 자연의 생生이야말로 무한하고 영원한 우리의 꿈이다. 나로서 허용되는 것은 자연속에서 묵묵히 생활하며 자연에 감동하고 생각하며 조형활동造形活動을 하는 것이다.

6

세월이 흐름에 따라 나의 주변은 항상 변모해 가는 것을 느낀다. 그럴 때마다 기억 속에 남아 있는 어린 시절의 고향을 혼자 찾아간다. 예나 지금이나 도태되지 않은 곳을 찾아다니며 그리다 보니, 굵은 줄로 얽은 초가지붕, 폭풍과 태풍으로 쓰러질 듯한 바닷가 주변의 초가와 무너질 듯한 돌담, 조랑말, 돌담 위에 앉아 있는 까마귀들이 내가 즐겨 그리게 된 소재가 된 것 같다. 이들은 아직도 우리 고장의 옛 모습 그대로 살아 있는 사료史料로서 존재하고 있다고 생각되며, 많은 전설의 고향인 이곳 제주는 다른 고장에서 느낄 수 없었던 새로운 토속적 아름다움을 느끼게 해준다. 이것이 향토예술의 특색으로서, 제주 고유의 향토미의 재현은 단순히 하나의 테두리 속에 묶어서 생각할 수 없는 것이다.

7

 오늘의 현대미술에 대한 사람들의 생각은 다양하다. 그러나 이러한 다양성도 그 저류底流에 있어서는 어딘가 공통된 점이 있다. 그것은 인간의 본성에 그 근간을 둔 때문인지도 모른다. 동시에 민족, 시대, 기후적 조건 등이 예술의 모체가 되고 정신문화의 체온을 형성한다고도 생각할 수 있고, 이것을 예술의 풍토라고도 말할 수 있다.

 우리나라는 국토의 칠 할이 오밀조밀한 산지로 이루어졌고, 온화한 기후에다 수려한 자연과 반만년을 이어온 민족의 전통이 있다. 이 속에서 이루어진 예술은 우아하고 섬세하며 화려한 것이 그 특징이라 하겠다. 그것은 하늘이 맑고 푸르러 그 색감이 뚜렷할뿐더러 무한의 신비를 품고 있으며, 이 하늘 아래 펼쳐지는 자연의 풍치는 아름다움을 물씬 자아내고 있다. 이와 같은 아름다운 환경 속에서 자연에 순응하고 융화를 이루면서 생활한다는 것이 우리나라의 예술에 특수성을 가져다 주고 있다고 보겠다. 말하자면 이같은 환경 속에서 국민들의 본질과 사물 현상을 보고 느끼는 눈이 특수성을 지니게 된 것이다.

 대자연의 길은 그대로 인간의 길이라고 했다. 인간은 자연의 추이에 순응하며 자연과 인간이 융합 동화되어 왔다. 특히 동양인의 생활사조는 인간 위주보다 자연에 대한 흥미가 더욱 크다 하겠다. 뿐만 아니라, 동양인은 자연에 대해서 깊은 경애심을 가지고 자연에 순응하고 동화 융합하기 때문에, 회화에서도 자연을 주제로 한 표현이 그 특색이라 하겠다.

따라서 그 표현방식도 서양과는 사뭇 다르다. 자연에 대한 서양의 태도는 이것을 정복하고 이용하는 점에 한층 흥미를 가지고 힘을 기울여 온 것으로 볼 수 있다. 그러므로 서양의 자연정복관과 비교할 때 대단히 큰 차이가 있다. 동양의 예술은 자연순응에서부터 비롯되므로, 자연에 대하여 무한한 사랑을 느끼며 깊은 감사에 넘치는 마음 가짐에서 이루어진 소산인 것이다.

이것은 단순하고 얄팍한 인간의 기분에서만의 독단이 아니라, 우주섭리에 따른 숭고한 정신의 발로이기도 하다. 서양인은 자연을 의도적으로 인간에게 예속화시켜 놓고 이것을 예술에 나타내려고 하는 경우가 많다. 동양인은 인간을 소재로 삼아서 표현할 경우에도 산수나 화조 등을 동시에 담아 표현한다. 이것이 바로 동양예술의 특수성이며, 예술 창작의 원천이 서양의 그것과 다르다는 것이다.

이런 점에서 볼 때 우리나라의 자연풍경은 한 폭의 남화南畵 그대로이다. 이 남화에 표현된 자연환경은 같은 동양이면서도 일본 같은 풍토에서는 찾아볼 수 없는 것으로 한국 특유의 것이라 하겠다. 이 남화가 일본까지 건너갔지만 일본에서는 별로 토착화되지 못하고 말았다. 그것은 일본의 자연환경이 남화에서의 풍경과 거리가 먼 것이었기에 결국 인물화인 '우키요에浮世繪'를 비롯한 일본화의 양식이 형성되었다. 그 밖에 우리나라에서 건너간 것이 많으나 풍토가 다르므로 그대로 토착화되지 못하고 자기네 나름대로 양식화되어 발전되어 온 것이 대부분이다. 그러므로 한국과 일본은 같은

동양이면서도 풍토 환경의 차이에서 오는 예술의 특수성에서 크게 다르다고 하겠다. 일본은 섬나라로 고온다습한 해양성 기후에다 또한 지진이 잦은 화산대의 나라다. 그래서 자연에 대한 불안감이 항상 그들 국민의 가슴속에 도사리고 있기 때문에 예술창작 활동에 있어서도 우리나라와는 판이한 모습을 보여준다. 우리나라의 경우 웅대수려하고 선경仙境과 같은 신비성을 지닌 무한의 경지가 있는데 비해서, 일본은 소규모적이며 아기자기한 미적 감각을 이룬다. 이와 같은 풍토에서 오는 일본 고유의 민족정신에 터잡아 그런 대로 그들 나름대로의 미적 양식을 만들어 왔다고 볼 수 있다.

그러나 근래 수년간의 일본은 서양을 거의 닮아 가고 있다. 풍토는 단순히 주어지는 것이 아니라, 인간에 의해 만들어지는 것이라고 하는 사조가 흐르고 있다. 과거의 한국이나 일본은 자기 나라의 풍토에 맞게 고유한 미를 살려 왔고 창조해 왔다고 보겠다. 그러나 오늘날에 와서는 동서를 막론하고 인간은 단순히 풍토에 얽매이지 않고 오히려 과학의 힘으로 자연풍토를 변화시키려 한다. 그리고 현대 회화의 경향도 세계적 사조에 따라서 활동하는 경향이 짙어지고 있다. 뿐만 아니라 우리의 생활양상과 환경도 수시로 변모해 가고 있으며, 그만큼 우리의 미도 전통 고유의 그 순도純度를 잃어 가고 있다. 서울에서 우리나라 고유의 문화재산인 오대 고궁 가운데 비원 하나만 보더라도 주변환경의 변화로 인해 건물, 특히 정자亭子가 초라하게 작아 보이고 도로를 아스팔트화함으로써 자연 그대로가 지닌 미적 이미지가 흐려져 가고 있다. 또 도시계획의 일환으로

고가도로가 놓이고 농촌의 초가집이 기와지붕으로 바뀌며 고층건물 등이 솟는다. 이런 데에서 새로운 현대미를 찾아볼 수도 있겠지만, 그러나 실상 우리 자신이 이러한 환경의 변화, 미의 가치관의 변천에 대하여 과연 이를 수용하고 융합 동화하는 마음의 대처, 정신 자세의 변혁이 이루어지고 있는가는 생각해 볼 문제라 하겠다. 그러나 어차피 자연을 정복하고 이용하려는 현대의 합리적 사고에서의 출발이 세계적으로 공통된 흐름이라고 본다면 여기에서 이탈이란 있을 수 없고 뒤질 수도 없는 것이다.

다시 말해서 현대는 자연풍토의 미가 급격한 변화의 소용돌이 속에 휘말려 들고 있는 시대라 할 수 있다. 즉 지난날의 소박한 것이나 순수한 것 등의 미에 대한 감수성도 차차 사라져 가고 있다는 것이다. 우리 주변에 존재하는 자연미나 역사의 유산으로 물려받은 그 많은 조형미는 이제 상실과 망각으로 치닫게 될 것이다. 파괴의 힘도 점차 가속적인 위력을 더해 가고 있어 막을 수 없는 힘이 되어 갈 것이다. 왜냐하면 기계문명은 편리하기 때문이다. 인간은 이 혜택을 톡톡히 보아 왔다. 인간은 그 유혹을 물리치지 못하는 가운데, 가일층 기계문명의 혜택이 젖어드는 한편, 인간 자신을 상실해 가고 있다. 인간은 그 매력 앞에 인간 자신의 참된 빛을 잃어 가고 있다. 이러한 가운데 세상 모든 것이 이대로 흘러만 간다면 세계의 어느 곳에 가도 풍토가 가져다 주는 미는 쉽게 찾아볼 수 없게 될 것이다.

이렇게 되면 인간 자신은 완전히 상실되어 가고 철학도 정서도 옛말이 되어 버릴 것이다. 우리는 고유한 전통을 현대 감각 위에 되

살려 나가도록 노력해야만 한다. 조상이 물려준 우리의 문화는 고유한 풍토의 미, 즉 자연지리학적인 풍토만이 아니라 정신적 풍토로서 인간 본연의 풍토인 것이다. 그러므로 우리는 민족정신이 깃든 전통적인 풍토 위에, 새 시대의 흐름 속에 인간 자신을 옹호할 수 있는 현대적 예술관을 정립하고 끊임없는 모색과 출발의 길로 나아가야 할 것이다.

변시지 연보

1926 제주특별자치도 서귀포시 서홍동에서 변태윤(邊泰潤)과 이사희(李四姬)와의 5남 4녀 중 넷째로 태어남.

1931 부친과 함께 도일(渡日).

1932 오사카 하나조노(花園) 고등소학교 입학.

1942 오사카 미술학교 서양화과 입학. 한국인 학생으로 임호, 백영수, 송영옥, 양인옥, 윤재우 등이 있었음. 이즈음의 작품으로 〈농가(農家)〉(1943), 〈자화상〉(1944), 〈나부(裸婦)〉(1945)가 남아 있음.

1945 오사카 미술학교 서양화과 졸업. 도쿄로 상경하여 데라우치 만지로(寺内萬治郎) 문하에 들어감. 아테네 프랑세즈 불어과 입학.

1947 제33회 「광풍회전(光風會展)」에서 〈겨울나무〉 A, B가 입선. 일본 문부성 주최의 「일전(日展)」에서 〈여인(Femme)〉이 입선.

1948 제34회 「광풍회전」에서 최고상 수상. 스물세 살의 수상자는 일본 화단에 전무후무한 것으로, NHK 방송의 한 주간 토픽 뉴스로 방송. 작품은 〈베레모의 여인〉 〈만돌린을 가진 여자〉 〈조춘(早春)〉 〈가을 풍경〉 등 넉 점.

1949 도쿄 긴자(銀座)의 시세이도(資生堂) 화랑에서 제1회 개인전.

1950 「광풍회전」 심사위원.

1951 시세이도 화랑에서 제2회 개인전. 「광풍회전」 심사위원. 〈네모의 상

(像)〉출품. 「일전」에 〈노인상〉 출품.

1952 「광풍회전」 심사위원, 〈책과 여인〉 출품. 「일전」에 〈여인〉 출품.

1953 오사카 판큐(阪急) 백화점의 화랑에서 제3회 개인전. 「광풍회전」에 〈등잔과 여인〉 출품.

1954 「광풍회전」에 〈K씨의 상(像)〉 출품. 신병으로 온천에서 요양.

1955 「광풍회전」에 〈건물과 길〉 출품.

1956 「광풍회전」에 〈3인의 나부(裸婦)〉 출품.

1957 11월 15일 고국으로 영구 귀국.

1958 화신화랑(화신백화점)에서 제4회 유화 회고전. 이즈음 윤일선, 신태환, 이양하, 권중휘, 변시민, 박인출, 육지수 등의 인물화를 그림.

1959 제5회 개인전.

1960 서라벌예대 미술과 과장으로 초빙. 서울미대 동양화과 출신인 이학숙과 결혼.

1961 「광풍회전」에 〈여름 풍경〉 출품. 장녀 정은 출생.

1962 「국제자유미전」에 〈가족도〉 출품. 「광풍회전」에 〈서울 교외〉 출품.

1963 장남 정훈 출생. 「광풍회전」에 〈여인상〉 출품.

1964 차녀 정선 출생. 「광풍회전」에 〈가족도〉 출품.

1965 신기회(新紀會) 이사 출품작 〈반도지〉〈가을의 애련정(愛蓮亭)〉. 「광풍회전」에 〈비원 반도지(半島池)〉, 「한국미협전」에 〈가을〉 출품.

1966 말레이시아 미술초대전. 「신기회전」에 〈부용정(芙蓉亭)〉 출품. 저서 『신미술』 출간.

1967 「신기회전」에 〈비원 반도지〉, 「광풍회전」에 〈덕수궁에서 본 남산〉 출품. 「한국현대작가 초대전」.

1968 국제미술교육협회 한국 대표로 도일. 「신기회전」에 〈반도지〉 출품.

1969 「광풍회전」에 〈비원 존덕정(尊德亭)〉 출품.

1970 「신기회전」에 〈가을 풍경〉, 「광풍회전」에 〈길〉 출품.

1971	제6회 개인전. 조선호텔 개관전에 〈시골 풍경〉, 「광풍회전」에 〈가을의 애련정〉 출품. 일본 후지(富士) 화랑에 「최고의 명작전」 출품.
1972	일본 후지 화랑에서 「한국현대미술계 최고 일류 저명작가전」(출품작가 이종우, 김인승, 김숙진, 도상봉, 박득순, 김기창, 손경성, 박영선, 장운상).
1973	「광풍회전」에 〈가을 풍경〉, 「신기회전」에 〈고궁〉, 「아시아 국제전」에 〈고궁 풍경〉 출품.
1974	오사카 고려미술화랑 주최 「한국거장명화전」(출품작가 도상봉, 김인승, 박영선, 김기창). 한양대 출강. 「아시아 국제전」. 「광풍회 60주년전」에 〈한라산〉 출품. 오리엔탈 미술협회 창립(대표 변시지).
1975	제주대학교 사범대학 미술교육과 전임. 오사카 고려미술화랑 주최 「한국거장회화전」(출품작가 도상봉, 김인승, 박득순, 천칠봉, 오승우, 김화경, 장이석, 김숙진). 제주미협 고문. 「광풍회전」에 〈서귀포 풍경〉 출품. 「오리엔탈 미협 10인전」.
1976	「제주도전」. 「광풍회전」에 〈가을의 섬〉 출품.
1977	「제주대 교수전」. 「제주미협 16인전」. 「오리엔탈 미협 12인전」.
1978	제7회 개인전(변시지 · 이학숙 부부전). 제8회 개인전.
1979	제9회 개인전. 「광풍회전」에 〈제주도 풍경〉 출품. 「제주미협전」. 제10회 개인전.
1980	제11회 개인전. 「오리엔탈 미협전」에 〈까마귀 울 때〉(100호) 출품(고려대 박물관 소장). 「제주미협전」. 「제주대 교수전」. 제12회 개인전.
1981	「오리엔탈 미협전」. 제13 · 14 · 15회 개인전. 로마의 아스트로라비오 화랑 초대전(제16회 개인전). 김중업 화랑 개설전. 유럽 기행.
1982	「합죽선전(合竹扇展)」에 수묵화 출품. 유럽기행 화집 출간. 「현대미술 대상전」 심사. 제17회 개인전. 제18회 「수묵화 초대전」. 「광풍회

전」에 〈산 마르코(San Marco)〉 출품. 제19회 부산 초대전.

1983 「광풍회전」에 〈런던 풍경〉 출품.「제주도전」. 제20회 「수묵화 초대
전」.

1984 국립현대미술관 초대전에 〈몽상(夢想)〉 출품(홍익대 박물관 소장).
「신미술대전」「현대미술 대상전」 심사.「한일미술교류전」. 제21회
개인전. 제22회 「수묵화 초대전」.「추사 김정희 적거지 복원사업 기
금조성전」에 〈기다림〉 출품.

1985 제23회 개인전. 국립현대미술관 초대전.「한일미술교류전」「회화 14
인전」.「광풍회전」에 〈망향〉 출품.「현대미술 대상전」「신미술대전」
심사.

1986 『화가 변시지』 출간.「광풍회전」에 〈폭풍〉 출품.『우성 변시지 화집』
출간 및 기념전(제24회 개인전). 제주도 문화상 수상(예술 부문). 원
광대 명예박사학위. 제25회 개인전.

1987 서귀포시 기당미술관에 '변시지 상설전시실' 설치 및 명예관장에 임
명.「광풍회전」. 국립현대미술관 초대전.「신미술대전」 심사위원장.
제2회 「전국교원 미술대상전」 심사위원장.

1988 『변시지 제주풍화집』(Ⅰ) 출간.「광풍회전」에 〈태풍〉 출품. 제26회 개
인전.「원로대가 11인전」.『예술과 풍토』『변시지 제주풍화집』(Ⅱ) 출
간.

1990 「광풍회전」. 제27회 「변시지 제주풍화 초대전」(백송화랑). 국립현대
미술관 초대전.

1991 「광풍회전」에 〈몽상〉 출품.『변시지 제주풍화집』(Ⅲ) 출간. 제주대
총장 공로패. 제주대학교 인문대학 미술학과 정년퇴임. 국민훈장 수
상. 서귀포시장 공로패. 제28회 개인전(정년퇴임 기념).「이형전(以
形展)」. 울산 김인제 갤러리 초대전(제29회 개인전).

1992 도쿄「TIAS 국제전」.「광풍회전」「이형전」. 제30회 개인전.

1993	예술의 전당 개관기념전. 「광풍회전」. 서남미술관 초대전(제31회 개인전). 「이형전」. 신맥회(新脈會) 창설.
1994	신맥회 창립전. 「광풍회전」 「이형전」. 서울 국제현대미술제 출품. 서귀포시민상.
1995	「신맥회전」 「광풍회전」. 변시지 고희 기념전(제32회 개인전).
1996	「제주도전」 심사위원장. 「한국의 누드미술 80년전」 「광풍회전」 「신맥회전」 「이형전」.
1997	제주 아트갤러리 초대전(제33회 개인전). 「광풍회전」 「신맥회전」 「이형전」.
1998	「광풍회전」 「신맥회전」 「이형전」 「움직이는 미술관전」.
1999	「근대회화전」 「한국미술 '99 인간 · 자연 · 사물전」. 그림갤러리 특별초대전(제34회 개인전). 「광풍회전」 「신맥회전」 「이형전」. 「제주도전」 심사위원장.
2000	「움직이는 미술관전」 「신맥회전」 「광풍회전」. 35회 개인전. 광풍회전, 신맥회전, 움직이는 미술관.
2003	「근대 회화전」(과천)
2004	「마음의 풍경전」(고양문화재단)
2005	「특별기획」전(기당미술관)
2007	미국 워싱턴 스미스소니언 박물관에 작품 〈난무〉 〈이대로 가는 길〉 등 상설전시 시작.
2013	6월 8일 고려대학교 안암병원에서 지병으로 별세. 서귀포시 사회장 엄수.
2013	아트시지재단 설립(이사장 변정훈)
2014	「변시지화백 일주기 기념전」(제주 문화공원 오백장군 갤러리)
2016	제주특별자치도 서귀포시 서홍동에 변시지 추모공원 제막. 정부로부터 2016 문화예술 발전 유공자로 선정되어 '보관문화훈장' 서훈.

서종택(徐宗澤)은 전남 강진 출생으로, 고려대에서 국문학을
전공했다. 홍익대, 고려대에서 한국 현대문학, 소설 창작론 교수를
역임했고, 현재 고려대 명예교수로 있다.『갈등의 힘』『원무』
『풍경과 시간』『백치의 여름』『선주하 평전』『외출』등의 창작집과
『한국 근대소설과 사회갈등』『한국 현대소설사론』등의 저서가 있다.

변시지
폭풍의 화가

서종택

초판1쇄 발행일 2000년 4월 20일
개정판1쇄 발행일 2017년 4월 25일
발행인 李起雄 발행처 悅話堂
경기도 파주시 광인사길 25(문발동 520-10) 파주출판도시
전화 031-955-7000 팩스 031-955-7010
www.youlhwadang.co.kr yhdp@youlhwadang.co.kr
등록번호 제10-74호 등록일자 1971년 7월 2일
편집 이수정 백태남 디자인 이수정 김주화
인쇄 제책 (주)상지사피앤비

값은 뒤표지에 있습니다.
ISBN 978-89-301-0584-2

Byun Shiji
Texts ⓒ 2000, 2017 by Soh Jongteg
Illustrations ⓒ 2000, 2017 by Byun Jeong-Hun

Published by Youlhwadang Publishers
Printed in Korea

이 도서의 국립중앙도서관 출판시도서목록(CIP)은
e-CIP 홈페이지(http://www.nl.go.kr/ecip)에서
이용하실 수 있습니다.(CIP제어번호: CIP2017004803)